一張紙做
立體書。

自己做書—創意十足的 Maker-Reader

在《一張紙做一本書》出版後，有讀者一買到書，立刻動手在家製作，並貼在臉書分享，寫著：「太好玩了！」這句感想，完全命中此書出版的初心。當初規畫，便是希望大家帶著遊戲精神，以意想不到的簡單材料（一張紙），開心玩出創意之餘，也對書、對寫作、對藝術有個總體思考。遊戲是最好的學習，更何況靜靜做一本書，也是在與自己對話、與腦中的世界問答。不論工具性功能或精神上滿足，做書其實是十分簡便可行的自我提升活動。

一張紙不但能做一本書，還能做出立體書。起初，朋友不大相信，因為立體書聽起來很複雜，竟然能用一張紙做出來，真的嗎？而且是一本至少含有四頁內容的書，並非僅僅做出立體卡片。經由我當場示範且完成後，再將立體書還原為一張紙，朋友點頭：「哇，這真是空間智能極致考驗。」

其實，如果有《一張紙做一本書》為基礎概念，再結合基本的立體書技巧，用一張紙來做出一本立體書是沒問題的。比如：《一張紙做一本書》中所教的「八格城堡書」，只要在每個跨頁處剪兩刀，向書內摺入，便能在此跨頁形成「箱形立體」（請見本書「關於摺法 6」P7）。依此原理，本書會為讀者介紹十種不同形式的「一張紙做書＋內頁立體化技巧」，等於學會二十款「製書結構＋立體技法」。相信大家玩過一次，便能舉一反三，自己延伸更多製作的點子，最後還能以多張紙製作頁數更多的立體書。

國外新形態的學習重點，在強調讓每位學生成為 Maker（創客）；從做中學、做中找問題、做中嘗試解答。因此，我將 Maker 與 Reader 結合，在動手做自己的立體書中，感受到 Maker-Reader 的無比創意精神。

必須老實說的是，本書比《一張紙做一本書》複雜一點，有些技巧，在紙本書上不易表達（不過配合平面結構圖，完成作品絕對沒問題）。本想以光碟影音示範，但轉念一想，我更期待讀者自己解決，當作一次益智遊戲。離開慣常思考模式的舒適圈，接受挑戰。如果親子一起製作，相信我，說不定孩子比大人更快搞懂呢！

為什麼要自己動手做立體書？

一、工具性功能：

1. 活化大腦：動手做書，就是在刺激大腦不斷「活化、成長」（不論是認知發展、空間智能、語言邏輯、手眼協調、感覺統合、文學組織、美學發想……），是多元功能的「全腦化」活動，連大人都需要。何況做一本立體書，需要解決平面到三度空間的問題，挑戰更大，需要活絡的大腦區域更多。

2. 訓練小肌肉靈活度、藝術能力、語文邏輯能力。

二、精神上功能：

1. 因做書愛上書，對書有更多感情且持之以恆。

2. 給自己一個獨處的機會（我覺得這一點很重要！）靜靜做一本書，不為什麼，就只為「安靜的與自己對話」，思考、馳騁創意、滿足。

3. 交流：不論是親子共做一本書，還是同儕創作與分享，我甚至幾年前就提出「銀髮族的手工書樂活」（將來傳與子孫，多美好）。在作品展示分享、贈與中，藉由一本小小的心意手工書，流動著彼此的心靈詩意。人，畢竟是天地間唯一能懂與擁有詩意的。

本書使用方法

關於材料 materials

本書既名為一張紙，顧名思義，每本書所需
的材料便是一張紙。書中所示範的多為常用
的尺寸（指一般書店與文具店可購買的紙材
尺寸）基本上為：

1 A4：約為 21 x 29.7cm
2 八開：約為 27.2x39.3cm
3 四開：約為 39.3x54.5cm

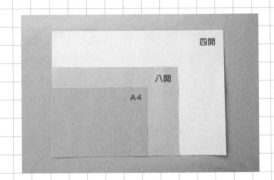

本書多以八開或 A4 紙示範，如想完成較大
開本的書，可用四開紙製作。讀者在實際製
作時，可依自己希望的開本（指書做好的尺
寸）來決定使用多大的紙。

本書內容製作的是立體書，最好用較厚的紙，
至少 100 磅（100g）以上。

關於工具　tools

基本工具：剪刀、美工刀、切割墊、鐵尺、白膠、鉛筆、彩色筆或彩色鉛筆；最好還能準備一支已經寫不出字的無水原子筆，利用它的堅硬圓筆頭來壓摺紙，讓摺線較明確好摺，十分好用。

黏貼時使用哪種膠較佳？作者個人最常用白膠，較牢固（另有無酸白膠更不傷紙質，不過一般文具店購買的便可以了）。

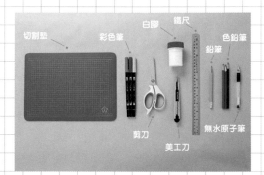

切割墊　彩色筆　白膠　鐵尺　色鉛筆　鉛筆　剪刀　美工刀　無水原子筆

關於摺法　how to fold?

1 一般摺紙最常見的摺法，分為山線與谷線。紙往前摺一下再翻回原樣是谷線（凹下的線），往後摺再翻回原樣是山線（凸起的線）。本書圖示：藍色虛線為山線，紅色虛線為谷線。紅色實線則為剪開的線。黑色虛線代表一般摺線。灰色區塊為黏貼處。

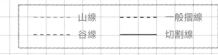

------- 山線	------ 一般摺線
------- 谷線	—— 切割線

2 本書的教學步驟中，若提到「翻至背面」，一律指從正面的右邊往左翻至背面。為方便讀者對照相對位置，皆從有著色面（正面）開始製作，背面則為白色，但讀者在實際創作時，建議使用白色紙，完成後再著上喜愛的色彩。

3 摺紙時，必須保持單張紙狀態摺，不可對摺後又重複對摺，因為紙有厚度，會使每一等分的摺頁寬度不同。

4 每一招完成後，所說明的書體尺寸是以示範的紙為準。寫於前者為寬度，後者為高度。比如：4X5cm 意思是做好的書，寬為4cm，高為5cm。

5 製作完成的書因為有立體內頁，建議可在封底腰部橫貼一條緞帶，緞帶兩尾端於封面綁蝴蝶結收書口用。部分書則需準備兩條緞帶，各貼於封面與封底書口處。本書除部分做法有教學如何收書口的特殊方法外，其餘皆可用上述兩種方式處理，不另外示範。

⑥　書中示範的立體書完成後，皆可在每一
個跨頁處，於中央谷線處割一刀或兩刀，
向前摺出，再另貼圖案於上。此稱為箱形
立體。

⑦　本書示範以內頁立體效果為主，完成後
讀者可另以硬紙板貼在封面與封底，讓書更
具精裝版的質感。

目 次 Contents

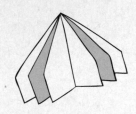

01

可愛房屋書。
House

為每位家人寫一
首詩，或為自己
的家寫一首甜蜜
溫暖的歌謠，讓
它成為你們家的
傳家之書。

02

金字塔書。
Pyramid

你想在祕密基地
內擺什麼東西？
是可愛的小玩偶、
美味零嘴，還是
不想讓人知道的
祕密日記？

03

八格立體書。
8-pages
pop-up

記錄戶外看見的
雲，尤其是形狀
較特殊的雲朵，
把它畫下來，並
為它即興編一個
小故事吧！

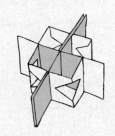

06

田字書。
Four-square

將四個房間設計
成充滿鳥語花香
的美麗花園，每
一間各有獨特的
植物，打造屬於
自己的祕密花園。

07

馬克杯書。
Mug

你曾喝過令你難
忘的飲料嗎？將
杯子中飲料滋味
描述出來，並說
明在哪裡喝的、
和誰一起喝的？

08

立體蝴蝶書。
Pop-up butterfly

如果你像蝴蝶一
樣，有對翅膀可
以自由飛翔，你
想飛去哪裡？那
裡風景美麗嗎？
還是有著神祕的
呼喚在等你？

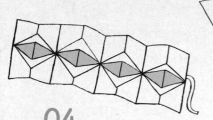

04
大嘴巴書。
Mouth

你最喜歡的動物
是什麼？知道
牠們吃什麼食物
嗎？將動物頭像
畫在外面，打開
嘴巴露出牠們所
吃的食物。

05
盒子立體書。
Pop-up box

你最珍貴的時光
是哪些？十歲時
第一次學會溜冰，
還是第一次搭飛
機的心情？將記
憶裝進盒子，永
遠保存。

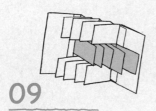

09
飄旗書。
Flag

在這個繽紛的世
界上，有許多美
麗色彩，挑出
三種色彩的代表
物，在三層飄旗
上呈現心中的色
彩世界吧！

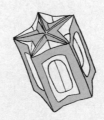

10
星星書。
Star

挑一則童話故事
當主題，將最精
采的五個段落設
計成立體頁，注
意安排遠、中、
近景，製作有趣
的童話書。

Part
1

初級篇
Basic Maker

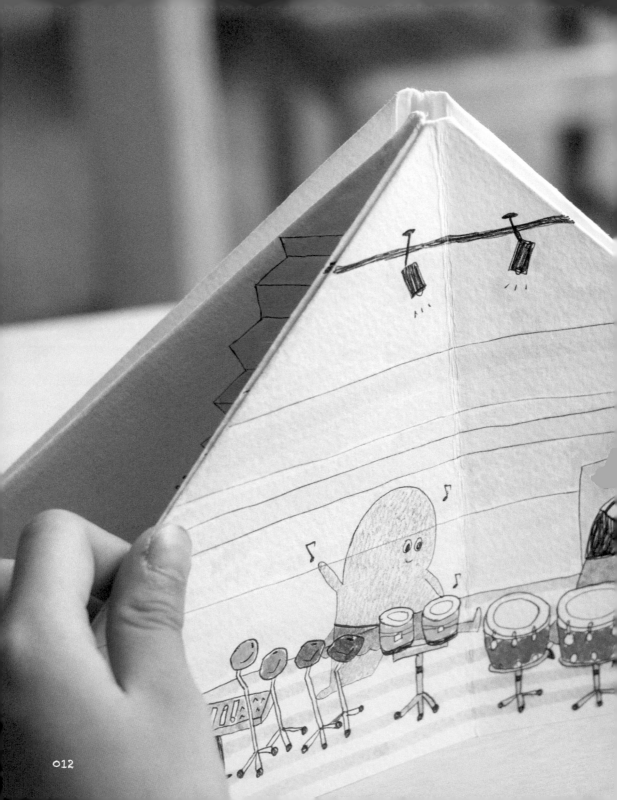

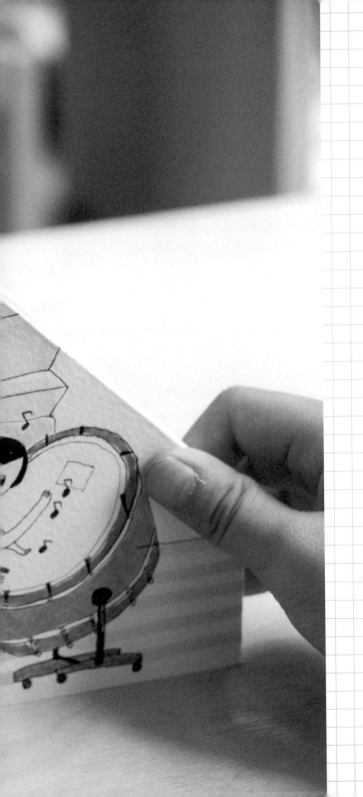

可愛房屋書
House

材料與工具 materials

八開圖畫紙一張、剪刀、彩
繪筆。

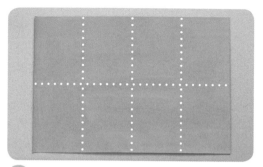

01　紙橫放，如圖摺出八等分。

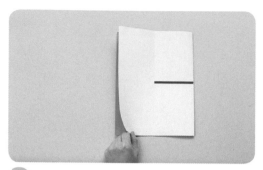

02　紙右往左摺，剪開右邊對摺邊水平線一格。

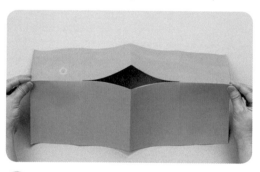

03　紙打開，上方往後對摺。

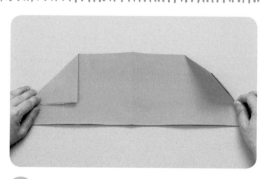

04　左上角與右上角各往內摺直角，再打開。

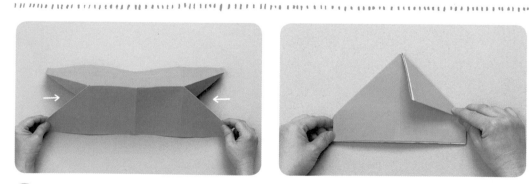

05　利用摺痕摺入內部，左右兩邊都要摺。

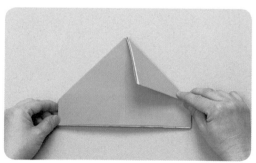

06　右往左對摺，再將右上角往左下摺直角，
　　再打開。

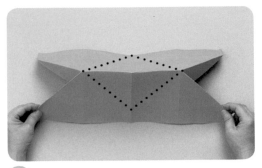

07 紙全部打開，回到步驟❺。

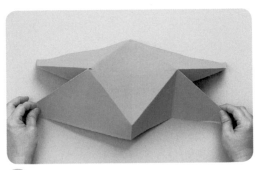

08 紙立起，利用摺痕將中間的上方開口向內摺入。

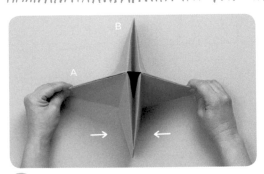

09 全書往中央靠攏成十字形。

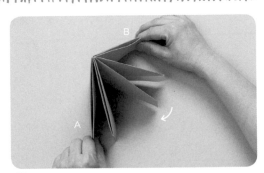

10 摺成十字形後，將A與B往前包住，變成房屋書，本書共十頁。

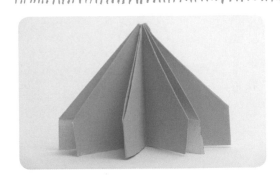

11 可愛房屋書完成圖。

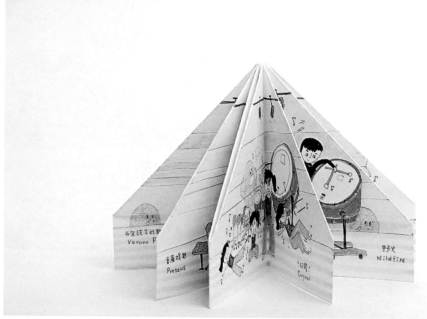

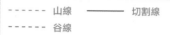

山線	—— 切割線
谷線	

正面

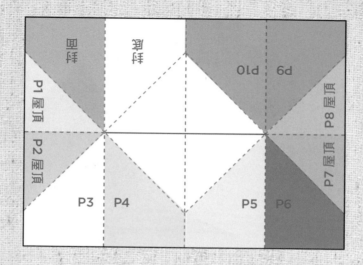

背面

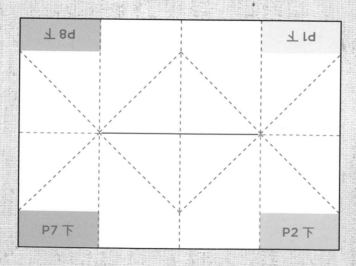

1.《家是一首寫不完的詩》：為每位家人寫一首詩，或為自己的家寫一首甜蜜溫暖的歌謠，讓它成為你們家的傳家之書、寶貝書。

2.《回家路上》：有沒有注意過回家路上，你會經過哪些地方？文具店、便利商店，還是小公園？你會在這些地方逗留嗎？這些地點有沒有什麼特色？把它們畫出來或拍照列印貼上，並簡單寫出特色。

3.《不可思議的家》：人類的家以溫暖安全的地方居多，但有些生物會住在不可思議的地方。比如：扁頭穴蜂會先以毒液麻痺蟑螂，把蟑螂做為小寶寶的家。找資料或將閱讀到的關於「生物奇怪的家」，記錄下來。

延伸玩法 extension

從書封面將全書鑽一個洞，穿入細繩，利用細繩在內頁懸掛小吊飾。

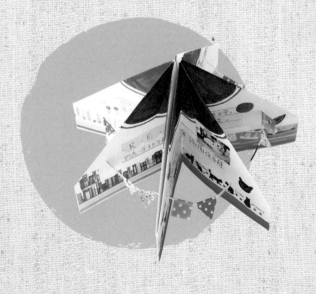

可愛房屋書。
House

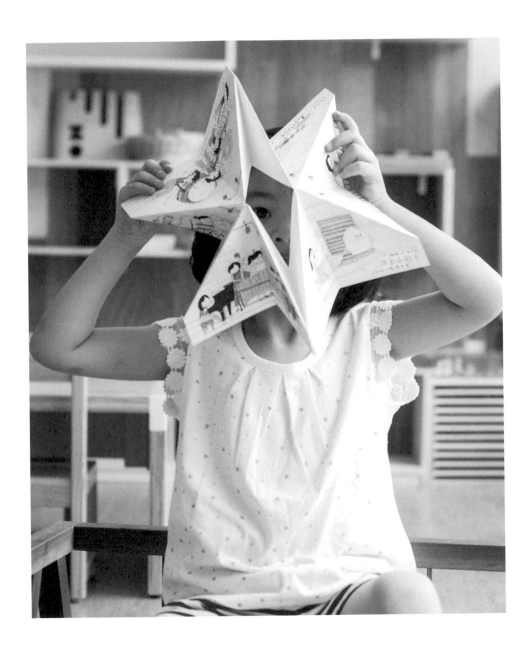

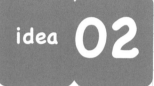

金字塔書
Pyramid

材料與工具 materials

八開圖畫紙一張、剪刀、白膠、彩繪筆。

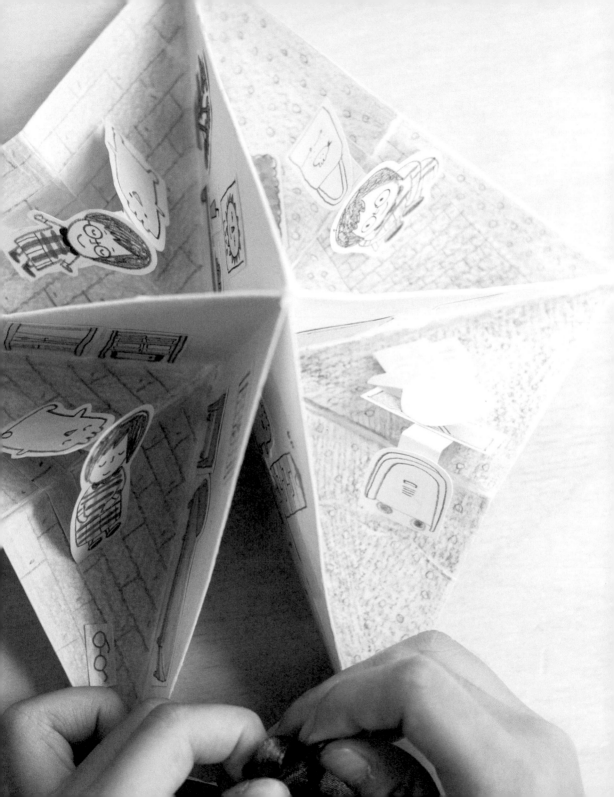

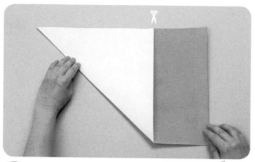

01 紙橫放，左下角往右上摺直角三角形。剪掉右邊長條，使用左邊正方形。

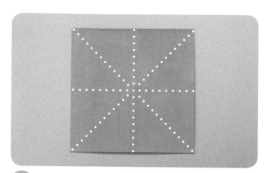

02 摺出十字與X形對角線。

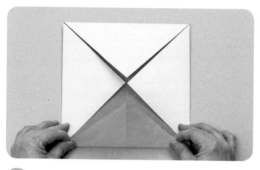

03 將紙轉為菱形，四個角往X線中央交叉點摺入，再打開。

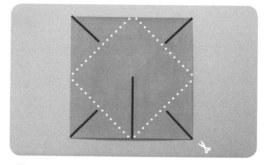

04 剪開圖中五道紅線。

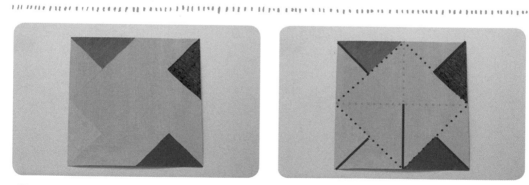

05 地板部分可先著色。

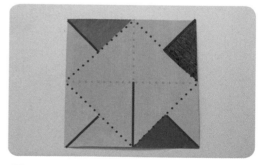

06 將三道藍色虛線摺為山線。四道紅色虛線摺為谷線。

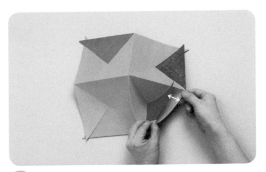

07 將地板處的兩片三角形貼合。

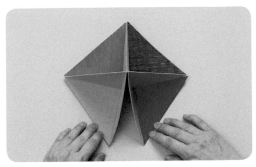

08 出現四個三角形的房間內頁。

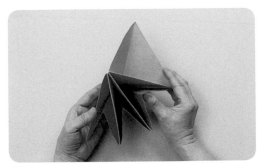

09 將四個內頁的地板向書內摺入,全書可合攏壓平。

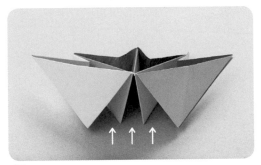

10 翻至背面,箭頭所指三處以白膠貼合。

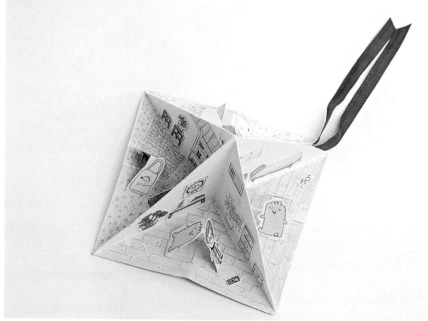

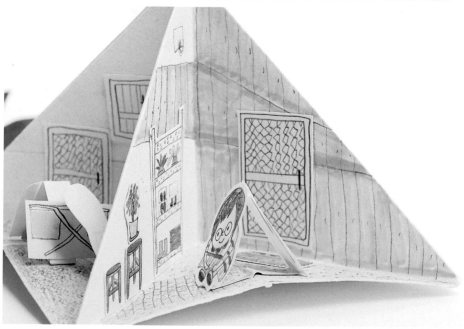

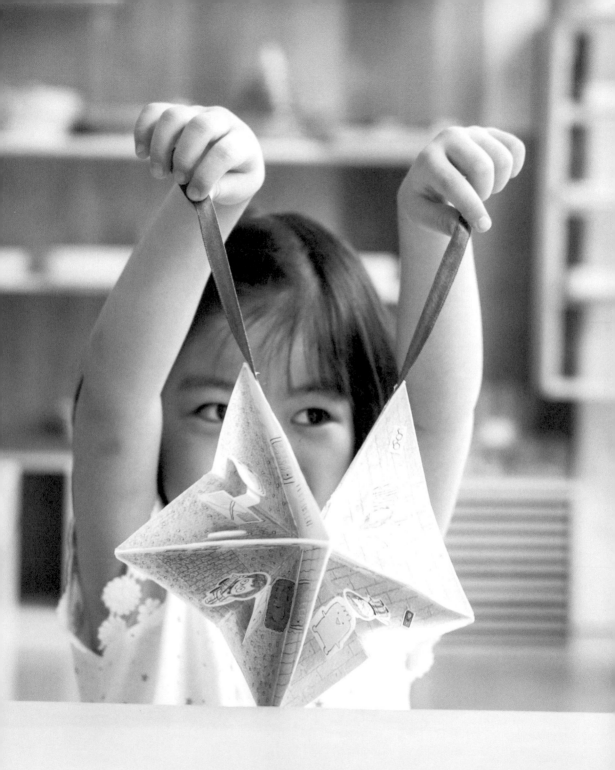

山線 - - - - -	切割線 ———
谷線 - - - - -	

正面

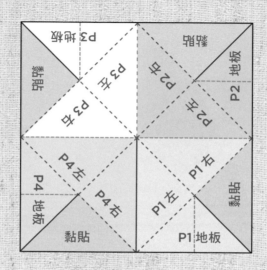

背面

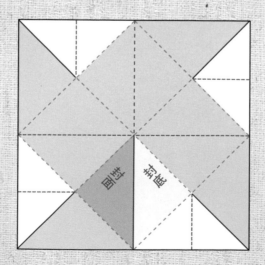

1. 《古早紀事》：收集自己最有興趣的四則歷史，將它簡短敘述為一則小故事，寫在書中的四個房間內，並畫上這則歷史的重要人物與地點或物品。

2. 《牆上掛著一幅畫》：在每個房間的牆上，畫或貼上一幅畫，如果是剪貼世界名畫，可加以介紹並寫下對這幅畫的想法。如果是自己的作品，更要好好說明創作的動機與希望觀眾欣賞的重點。地板也要加以精心設計，配合牆上畫作的風格。

3. 《祕密基地》：如果可以的話，你想在自己的祕密基地內，擺什麼東西？是可愛的小玩偶，美味零嘴，還是不想讓人知道的祕密日記？

延伸玩法 extension

準備 1.5X13cm 的紙條，每 4cm 分為一段，1cm 為黏貼邊，貼成三角框，再貼於地板底部中央摺線上，然後貼圖案在三角框上。

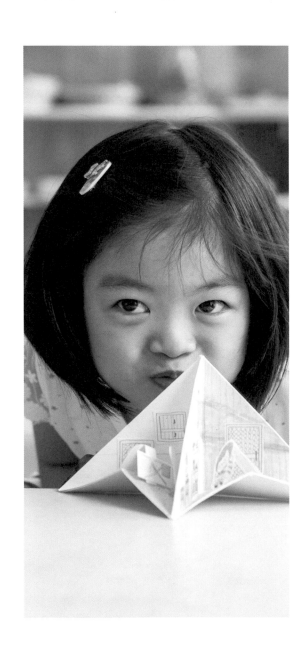

金字塔書。
Pyramid

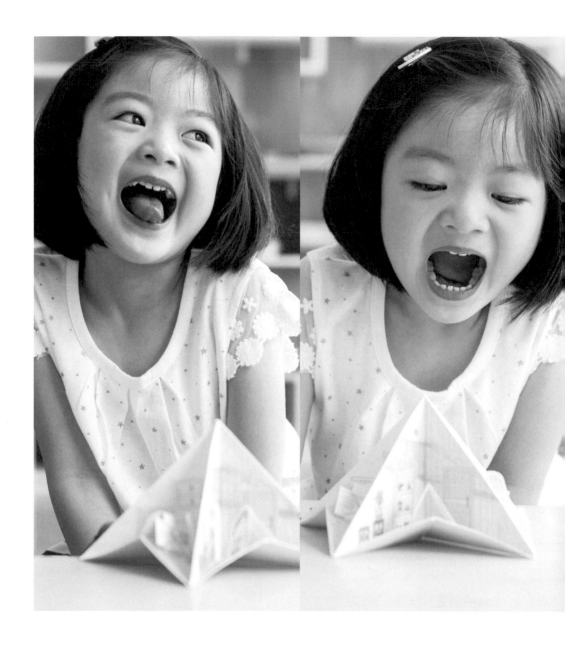

idea **03**

八格立體書
8-pages pop-up

材料與工具 materials

八開圖畫紙一張、美工刀、
彩繪筆。

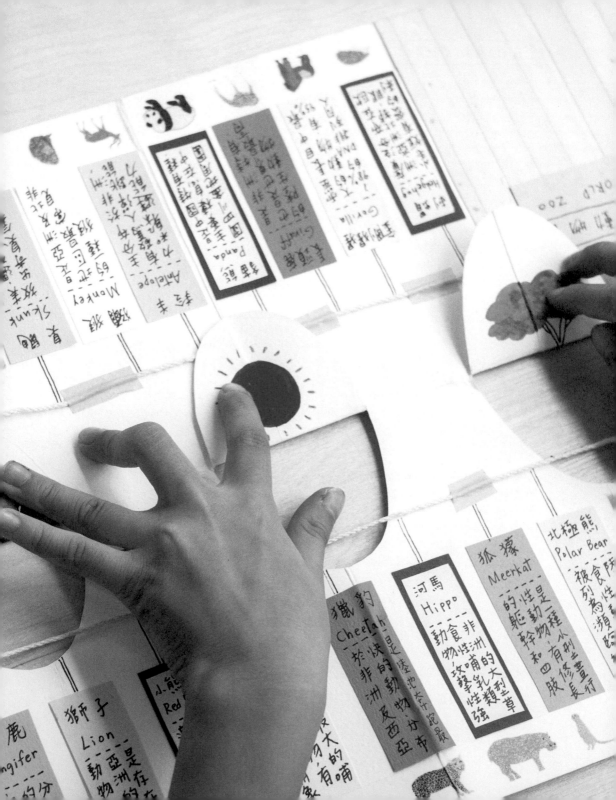

01 紙橫放，如圖摺出八等分。

02 以直線與橫線的交叉點為中心畫圖，共三處。

03 圖的上半部畫出輪廓，再以美工刀沿著輪廓割開（只割交叉點之上的部分）。

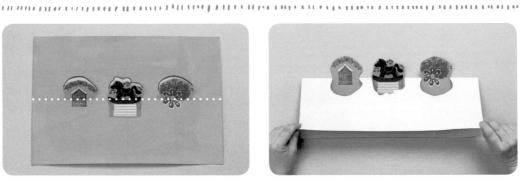

04 紙上往下對摺。

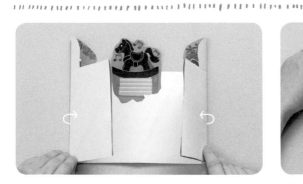

05 左右兩邊往中央摺。

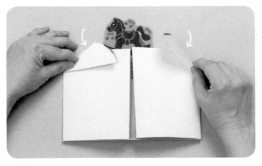

06 左右上角各自往下摺約45度，再打開。

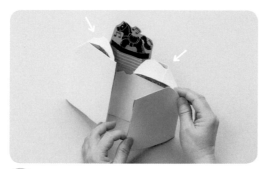

07 利用摺痕將左右上方往內摺入。

08 紙再打開，右往左對摺。

09 右上角往左下摺45度，再打開。

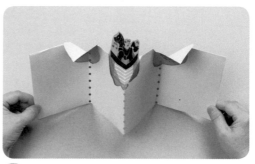

10 紙打開，依山線與谷線摺出如圖所示。正面兩個立體圖與背面一個立體圖會分別在前、後方往下摺入。

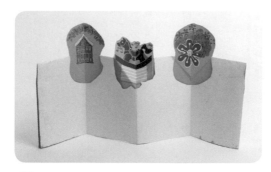

11 八格立體書完成圖。

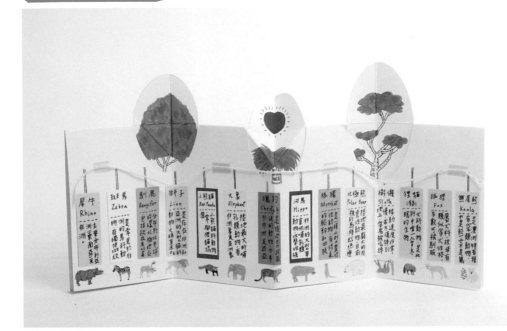

犀牛
Rhino
——主要分布於亞洲、非洲的草原地區。

斑馬
Zebra
是常見於非洲的馬科動物，們有著條紋花紋。

馴鹿
Rangifer
分布於環北極北美洲及歐亞北部。

獅子
Lion
是生活在非洲的大型貓科動物。

小熊貓
Red Panda
小熊貓是熊科，擁有圓臉及長尾巴。

大象
Elephant
陸地上最大的哺乳類動物，伊亞洲及至非洲。

豹
Cheetah
陸地奔跑速度最快的哺乳類動物。

河馬
Hippo
偶蹄目河馬科的哺乳類動物，行動緩慢。

貓鼬
Meerkat
行動迅速的哺乳類動物。

北極熊
Polar Bear
陸地上最大的哺乳類動物之一，有著厚厚的脂肪。

樹懶
Sloth
移動速度很慢，能有眠的生物。

狐狸
Fox
犬科動物之一，聰明但難以馴服。

猴狸
Fox
有著靈活的四肢，多數可攀爬。

無尾熊
Koala
是澳洲特有動物。

刺蝟
Hedgehog
廣泛分布在歐洲、亞洲北部，小毛短有密的刺眼的刺。

金剛猩猩
Gorilla
靈長目中人類最大的動物，有95%，98%的DNA排列月人。

長頸鹿
Giraff
是非洲特有，也是世界最高的陸生動物。

貓熊
Panda
是中國特有種，主要棲息在中國四川盆地周圍。

羚羊
Antelope
主要分布於非洲，有驚人彈跳能力和躲避能力。

獼猴
Monkey
是亞洲及北非地區最常見的一種猴。

臭鼠
Skunk
廣泛分布於北美，遇到危險會放出奇臭氣味。

036

山線	切割線
谷線	

正面

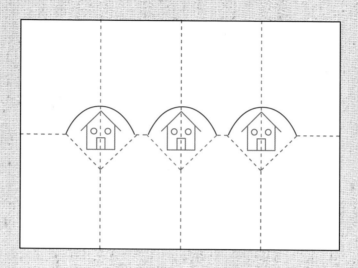

背面

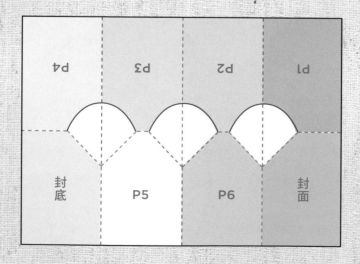

1. 《雲朵兒，你好》：記錄外出或在窗外看見的雲，尤其是形狀較特殊的雲朵，把它畫下來，並為它即興編一個小故事。

2. 《這些房子真有趣》：旅行或散步時，有時經過特別的建築，總是讓人印象深刻，忍不住猜想屋裡住的是誰？哪位建築師設計出如此有趣的點子？把房子的簡單造形畫出來，尤其是它的特色部分。

3. 《好高的摩天輪》：曾經看過或在電視電影與雜誌的介紹，見過不少摩天輪吧！把它畫下來，寫下對它的記憶；或是自己也設計一座無與倫比的摩天輪。

延伸玩法 extension

每一內頁中央谷線處，可剪兩道橫線，往外摺出箱形立體。

八格立體書。
8-pages pop-up

大嘴巴書
Mouth

材料與工具 materials

八開圖畫紙一張、尺、白膠、
鉛筆、原子筆、彩繪筆。

01 紙橫放，如圖摺出八等分。

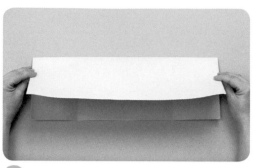

02 紙上往下對摺。

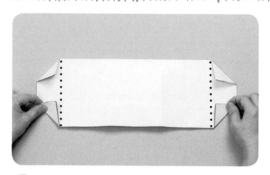

03 四個邊角向中央摺三角至左右格線處。

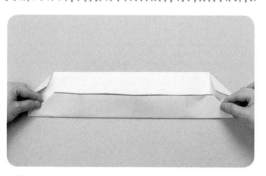

04 下方對齊三角底邊往上摺，再打開。

05 上方對齊三角底邊往下摺，再打開。

06 紙全部打開，以鉛筆描出四道摺出的水平線。

07 以無水原子筆畫出上下三角線，並摺為山線。

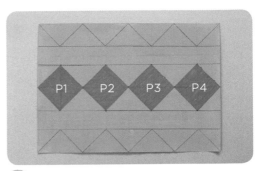

08 在綠色區塊內彩繪嘴巴內部的圖案，共四頁。

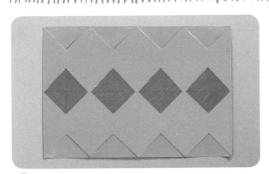

09 在灰色區塊內刷白膠。

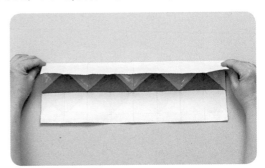

10 紙上下往中央摺。

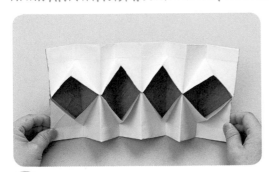

11 將嘴巴往外摺出立體開口狀。

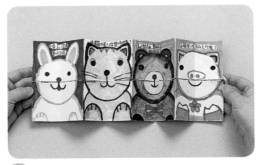

12 每二格為一頁，畫出圖案。本書共有四頁大嘴巴，左為封面，右為封底。

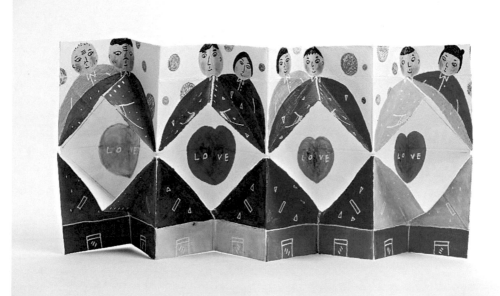

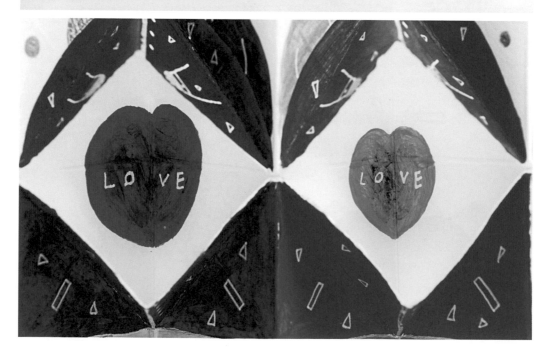

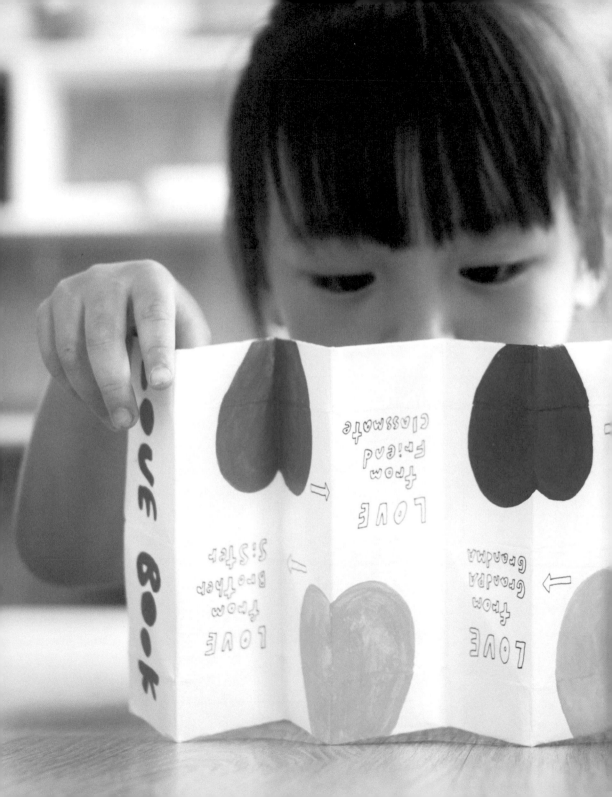

- - - -	山線	——— 切割線
- - - -	谷線	

正面

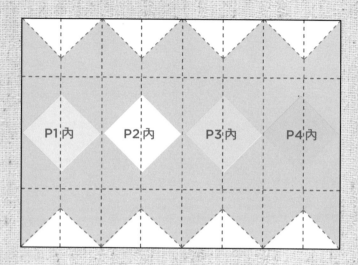

背面

這本書可以寫什麼？ what to write?

1. 《我要吃掉你》：以四種動物為主角，尋找資料，在內部畫出牠們吃的食物。將動物頭像畫在外面，打開書頁時，便可露出牠們所吃的食物。

2. 《我的真心話》：選擇四個你熟悉的卡通人物，畫出頭部，在嘴巴內寫出你覺得這個角色的內在真心話。比如：白雪公主說：「其實我不想嫁給王子，我比較想當森林管理員，陪小動物玩。」

3. 《特產大集合》：在外部畫出各種箱子，並寫出提示，註明這個箱子內裝的地方特產有什麼特徵。比如：台灣南部的特產，成熟後是黃色的、彎彎的，軟軟的、可以做蛋糕也可以直接吃；內部則畫出答案。

延伸玩法 extension

開口如不做成嘴巴，可在內部加貼別的紙多做幾層，但開口的角度須越來越小，造成層次感。

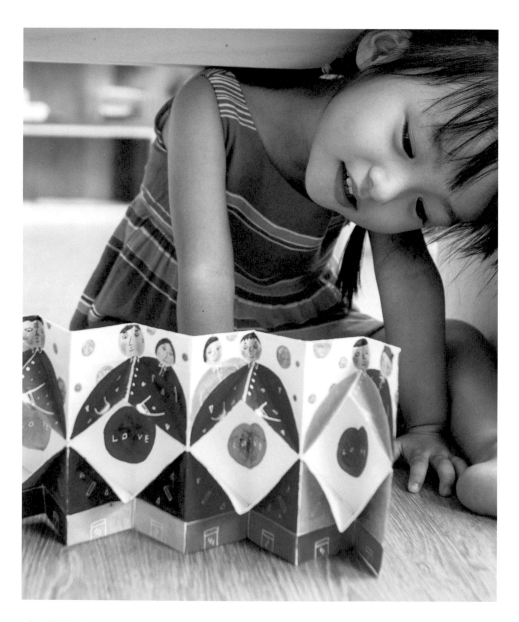

大嘴巴書。
Mouth

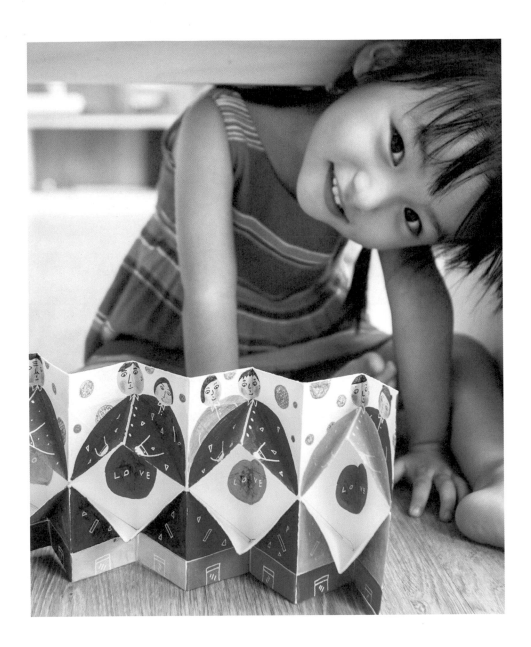

idea 05

盒子立體書
Pop-up box

材料與工具 materials

A4 紙一張、彩繪筆。

01 紙橫放，分成六等分。

02 左邊算起，第一、三、四、六格再分別對摺。

03 將紙摺成圖中所示。

04 翻至背面，如圖摺出八個直角。

05 三角形處往中央摺，再打開。

06 翻回正面，紙全部打開。上下排往內摺。

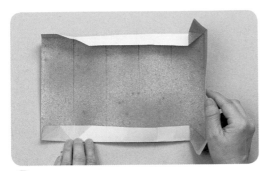

07　左右兩邊利用三角摺線立起。

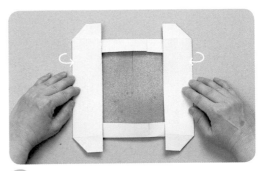

08　左右兩邊往下壓平。

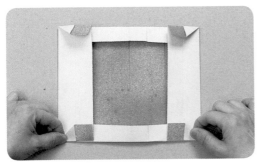

09　上下排凸出處往內摺入。

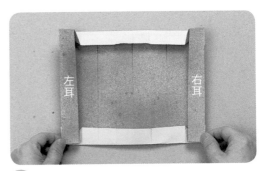

10　再各自往外摺，形成盒子的左、右耳。

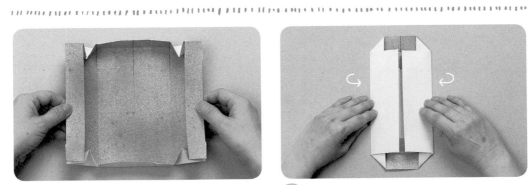

11　中央利用三角摺線將上下排摺立起。

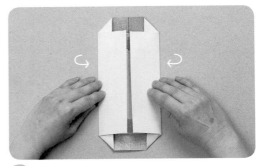

12　左右兩邊往中央壓平。

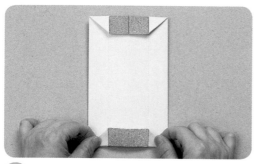

13 翻至背面，將上下凸出處往內摺。

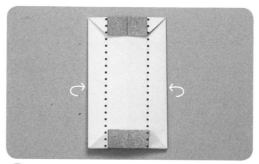

14 從紅色虛線處往上摺。

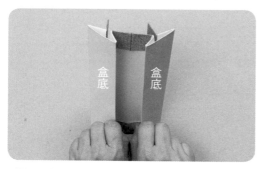

盒底　盒底

15 摺出兩個盒子底部，如圖所示。

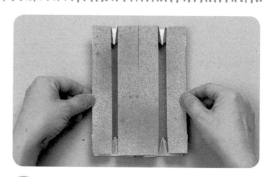

16 翻回正面，出現兩個可壓平的盒子。

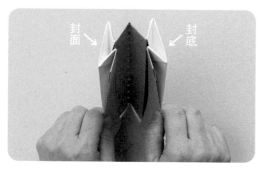

封面　封底

17 將兩個盒子面對面摺（中央線摺為谷線），左邊當封面，右邊為封底。

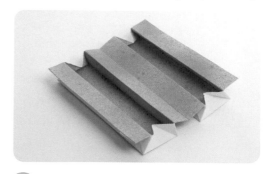

18 盒子立體書完成圖。

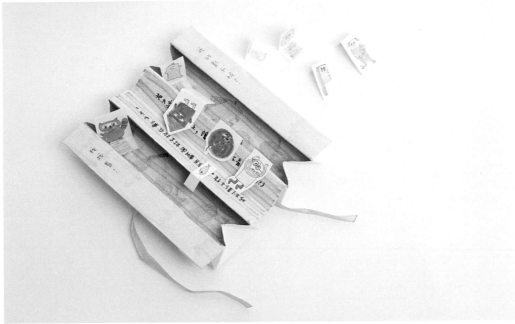

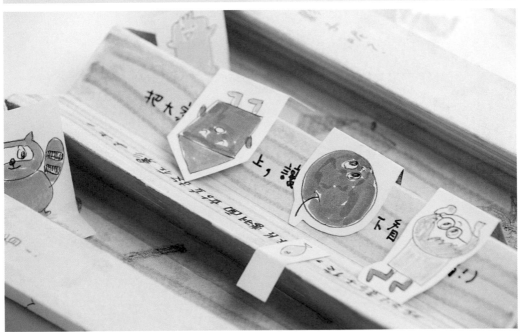

平面展開結構

正面

山線 -------- 切割線 ————
谷線 --------

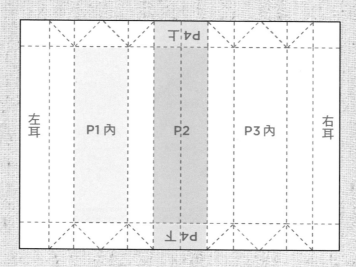

左耳　P1內　P2　P3內　右耳

P4上

P4下

背面

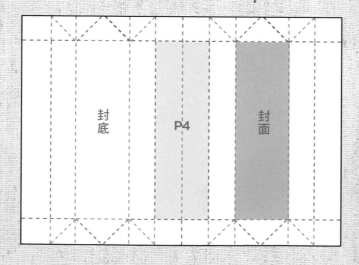

封底　P4　封面

這本書可以寫什麼？ what to write?

1. 《時光寶盒》：目前為止，你最珍貴的過往時光是哪些？十歲時第一次學會溜冰，還是第一次搭飛機略帶緊張的心情？截取最難忘的四個片段，裝進盒子中，讓這些美麗時刻永遠被保存著。

2. 《大自然禮盒》：大自然真是最無私的送禮人，送給大家美麗的天空、無邊大海與新鮮空氣。每天睜開眼，就像打開大自然給我們的禮盒，享用著生命的美好。把大自然給我們的禮物有哪些寫進書裡吧！

3. 《我的閱讀 Q&A》：有時，會在閱讀某本書時，得到意外的大發現，把這些發現放進盒子內。或是扮演小記者，自問自答，把閱讀一本書疑惑的問題寫在盒子的耳朵上，然後試著解答，將答案寫進盒子內。

延伸玩法 extension

可用長一點的紙摺出十二等分，製作成四個盒子。如需更多盒子依此原理類推。

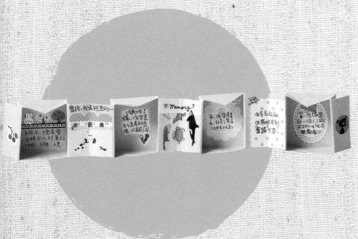

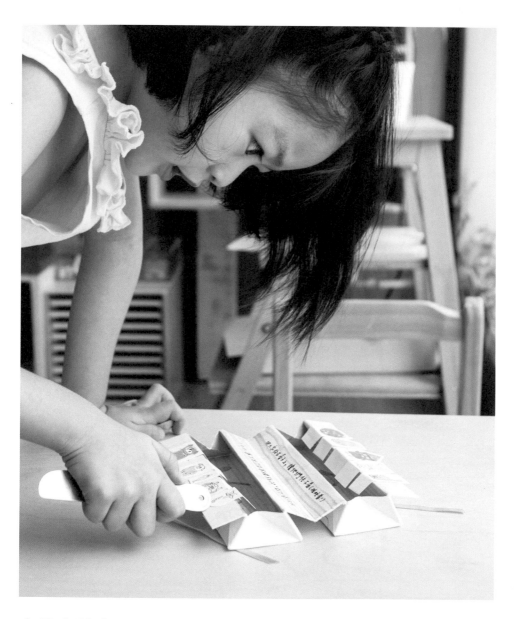

盒子立體書。
Pop-up box

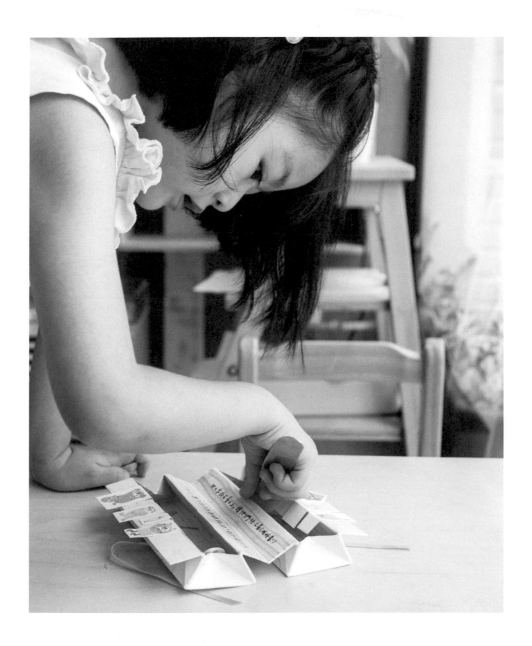

idea 06

田字書
Four-square

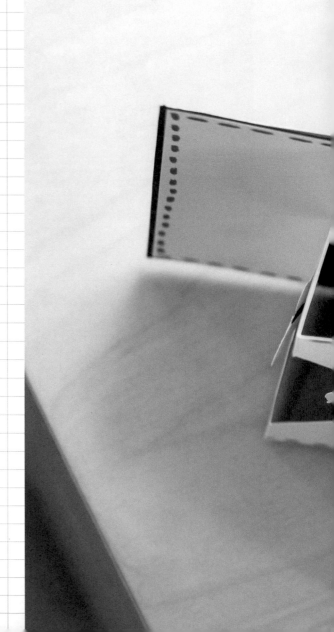

材料與工具 materials

八開圖畫紙一張、剪刀、美工刀、白膠、20cm緞帶2條、彩繪筆。

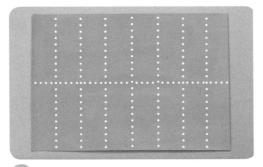

01 紙橫放，如圖摺出十六等分。

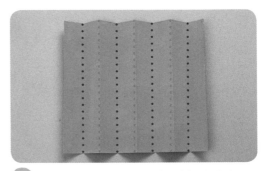

02 從左邊開始依谷線、山線順序摺成扇形。

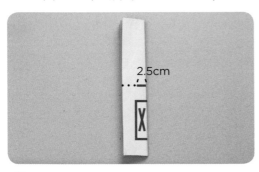

03 將扇形最上一層的單張紙開口朝左，右邊沿中央線依圖示剪2.5cm紅線，並割開打X處。

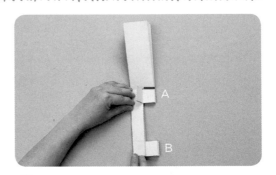

04 將每一頁缺口上下（A、B處）往左摺一下再打開。

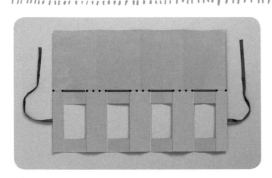

05 紙全部打開，在灰色區塊刷白膠。然後在底邊左右兩側貼上緞帶。

06 紙由上往下貼住。

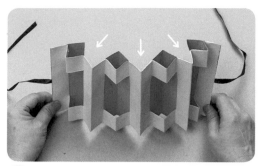

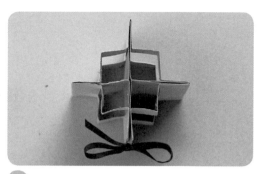

07 紙右往左翻，每頁中央處往外摺出箱形立體。然後在背面三個箭頭處以白膠黏貼（不貼亦可）。

08 書打開，以緞帶打結固定，呈現田字。

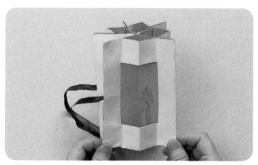

09 運用步驟❸剪下的紙另剪圖案，貼於缺口內裝飾。

10 田字書完成圖。

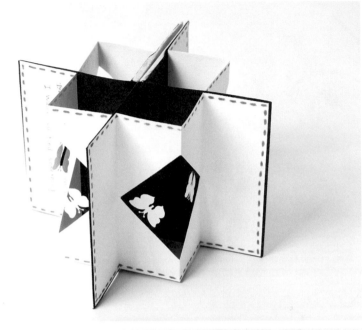

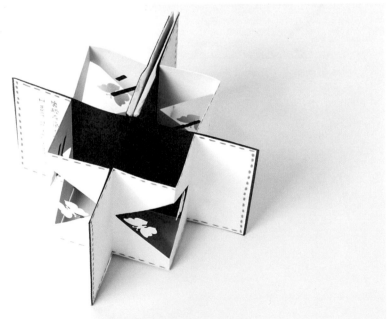

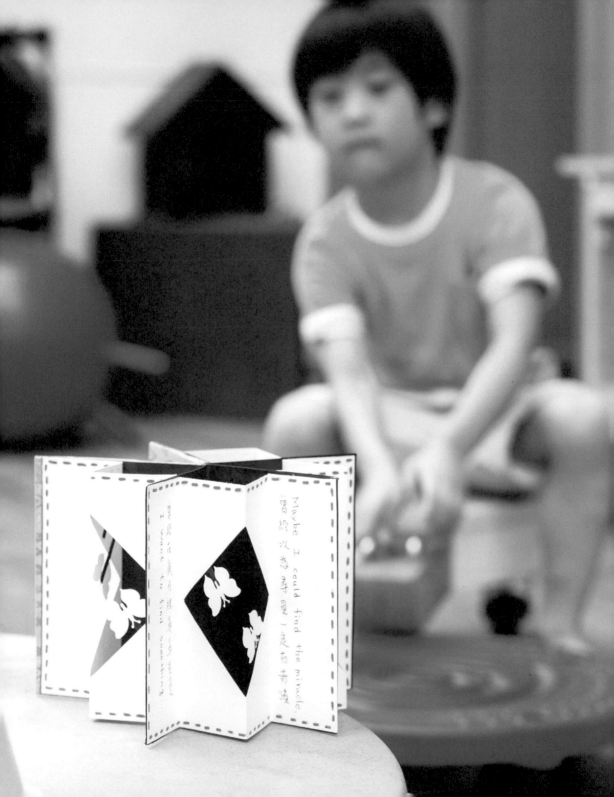

山線 —— 切割線
谷線

正面

背面

這本書可以寫什麼？ what to write?

1. 《我的祕密花園》：將四個房間，設計成充滿鳥語花香的美麗花園，每一間各有獨特的植物，可依不同緯度或氣候來安排。比如：熱帶植物、會開花的植物、可以吃的植物。

2. 《記憶片段》：回想自己目前為止，讓你印象最深刻的四件事，將它畫與寫出來。比如：第一次打針、吃到不可思議的美食等經驗。利用近景與遠景，表現主題與背景。

3. 《他們住在哪裡》：找出四個你最喜愛的書中角色，前頁畫出此角色，簡單角色的介紹，出自哪本書，個性與特色為何；後頁則畫出此角色所處的地點。比如：孫悟空在花果山、福爾摩斯在倫敦貝克街 221B。

延伸玩法 extension

利用步驟❸的長方形缺口，可改成其他造形，比如：半圓形、半心形、半三角形或割鏤空圖案，缺口尺寸也可自訂；甚至不剪缺口亦可。

田字書。
Four-square

馬克杯書
Mug

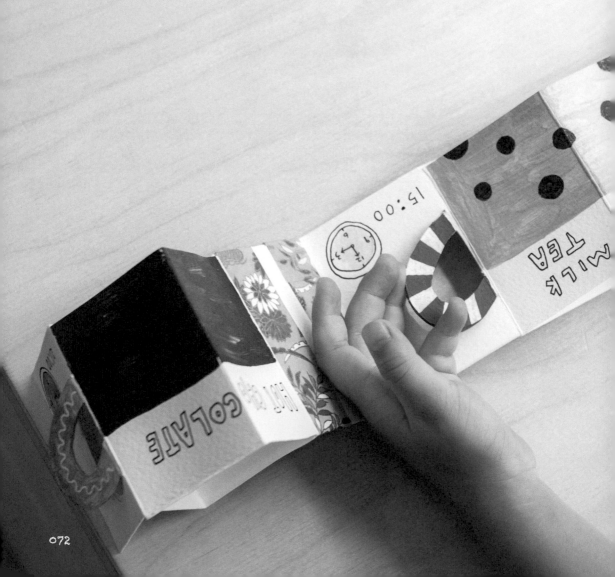

材料與工具 materials

八開圖畫紙一張、美工刀、
鉛筆、白膠、彩繪筆。

01 紙橫放，如圖摺出三十二等分。

02 紙上往下對摺。

03 依圖示畫出兩個把手並割開（紅線處），上下兩張紙一起割。

04 將底下一條往上摺，描出步驟❸割出的輪廓。

05 紙翻回。割開上方描好的把手（紅線處）。

06 紙打開，割開紅線（共五條）。

07　在黃色邊框內繪圖，這是杯子內部。　　　08　在灰色區塊內刷白膠。

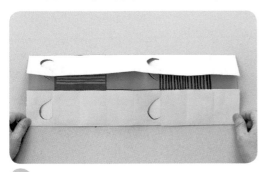

09　紙上下兩排往中間摺，貼住。　　　10　在灰色區塊內刷白膠。

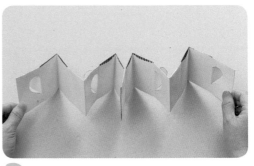

11　紙下往上對摺，貼住。　　　12　將書立起，摺出圖示共四個跨頁。

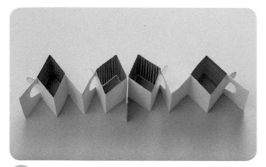

13 將四個跨頁中央拉開成為菱形。

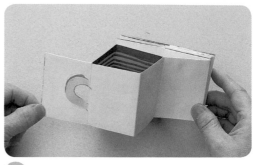

14 將四個把手割掉中央處，呈現中空的把手造形。

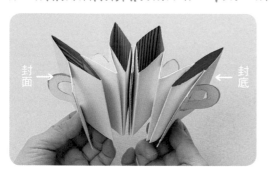

封面 → ← 封底

15 左邊兩個跨頁的把手往左後方凸出。右邊兩個跨頁的把手往右後方凸出。全書收合壓平後，左邊當封面，右邊當封底。

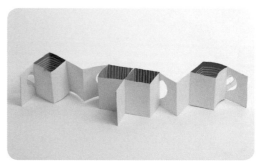

16 馬克杯書完成圖。

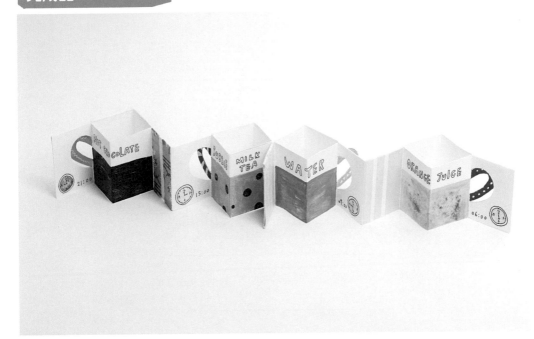

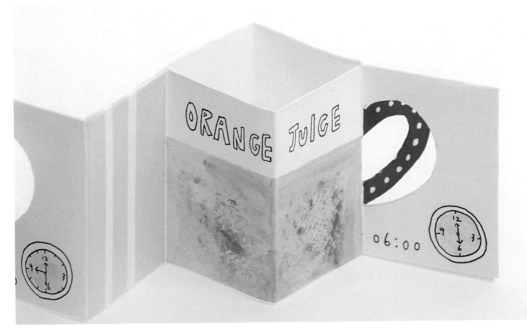

	山線		切割線
	谷線		一般摺線

正面

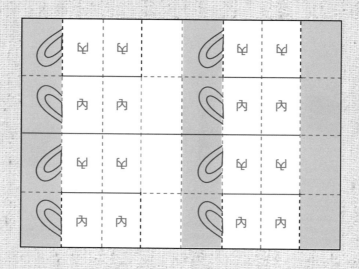

背面

這本書可以寫什麼？ *what to write?*

1. 《我的四杯生活》：如果以杯中飲料做比喻，你覺得像什麼？舉出四個例子。比如：巧克力牛奶，香濃可口中卻又帶點苦。也可以從「希望自己的生活像哪款飲料」角度出發來寫。

2. 《杯子有話要說》：選擇四種杯子，以擬人化筆法，試著為它們發聲，試想杯子的心裡願望，或是杯子的命運中有何歡樂與哀愁。比如：咖啡杯、吃藥時的水杯、汽水杯、湯杯。

3. 《難忘這一杯》：選出四種你曾喝過令你難忘的飲料，並加說明含有哪些材料，在哪裡喝的，誰給你的，滋味如何？

延伸玩法 *extension*

在步驟❻時，上下兩排割開線，可割出波浪或其他線條；杯內可再另貼上花朵與葉子，做成盆栽造形。

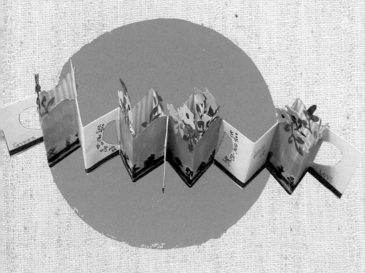

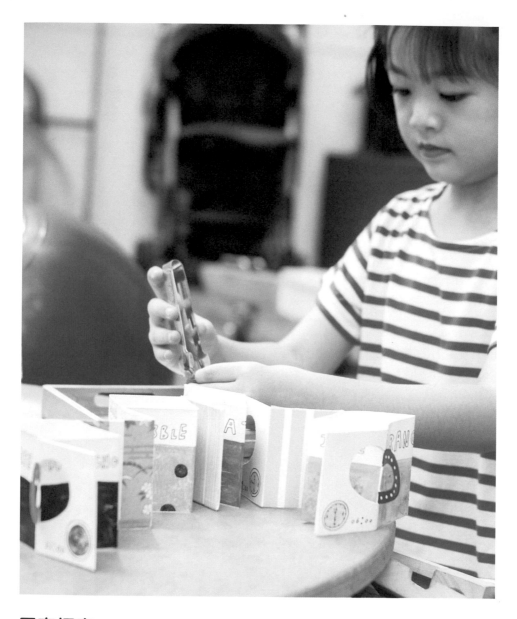

馬克杯書。
Mug

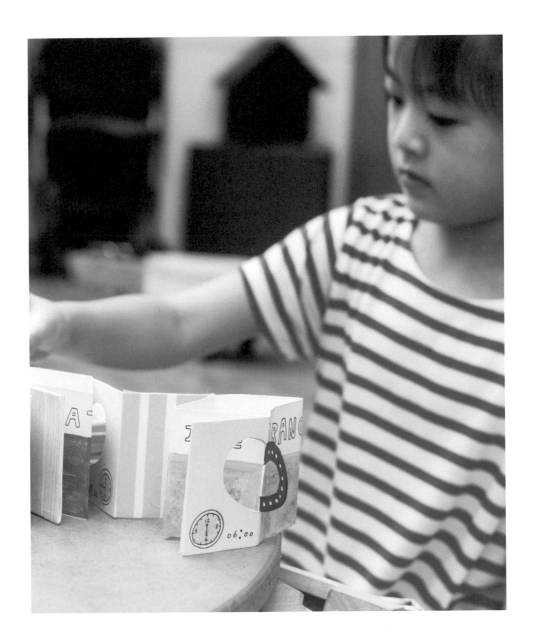

idea **08**

立體蝴蝶書
Pop-up butterfly

材料與工具 materials

八開圖畫紙一張、剪刀、尺、
原子筆、白膠、紙膠帶、彩
繪筆。

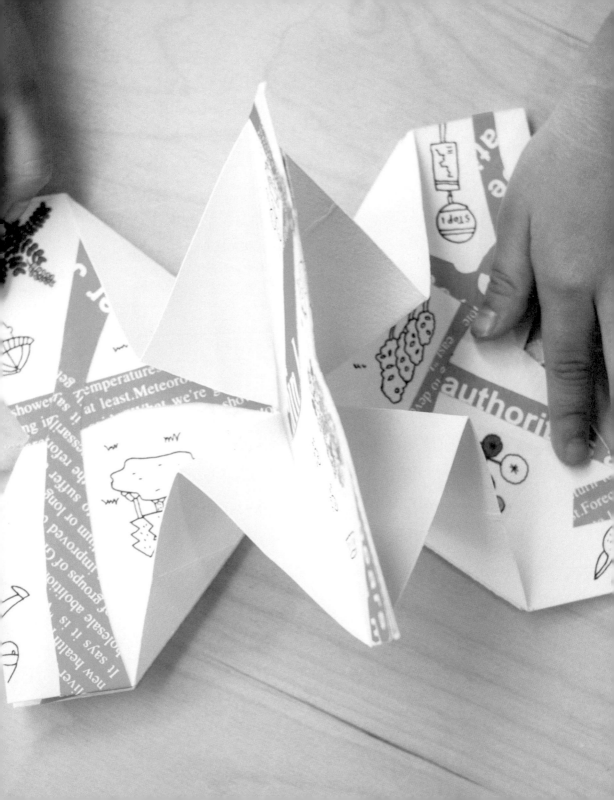

01　紙橫放，如圖摺出八等分。

02　紙左右兩邊往中間摺。

03　紙上下往中間摺，再打開。

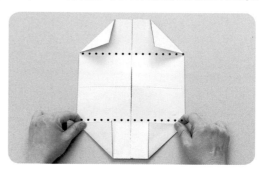

04　四個頂點往內摺直角，摺到上下摺線處。

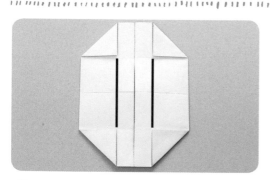

05　鉛筆如圖示畫兩條直線。

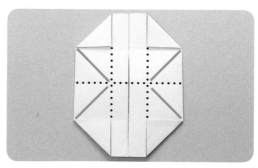

06　以原子筆稍用力畫四道斜線。

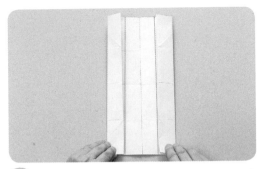

07 打開四個直角，左右兩邊往內摺到步驟❺的直線處再打開。

08 紙全部打開。剪開紅線。

09 圖中紅色虛線處摺為谷線。

10 圖中藍色虛線處摺為山線。

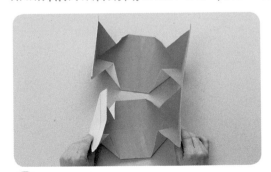

11 依山線與谷線，從兩邊往中間摺入。

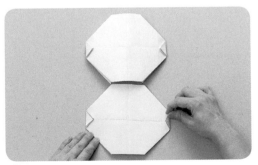

12 翻至背面，摺四個小三角至左右摺線處。並以白膠黏住。

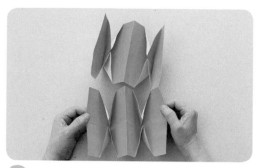

13 翻回正面，如圖示摺出四隻蝴蝶內頁。

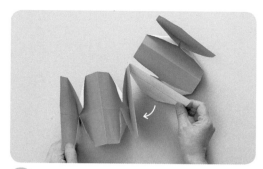

14 上方紙往右下摺，與下方紙的接合處貼住。

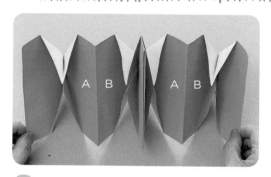

15 將圖中兩處A與B背對背貼合。

16 全書合攏，以書口中央2cm處為中心，整疊紙剪出缺口，成為蝴蝶翅膀狀。

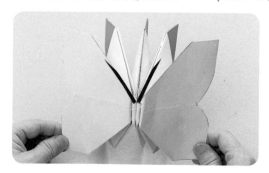

17 以紙膠帶或細鐵絲等捲成細條狀做觸角，貼於書背。

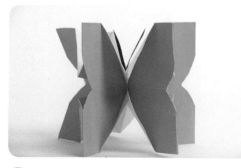

18 立體蝴蝶書完成圖。

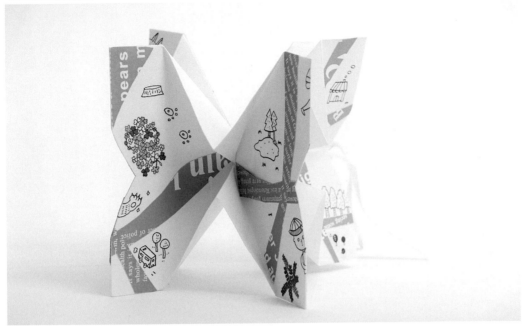

---- 山線	—— 切割線	
---- 谷線	---- 一般摺線	

正面

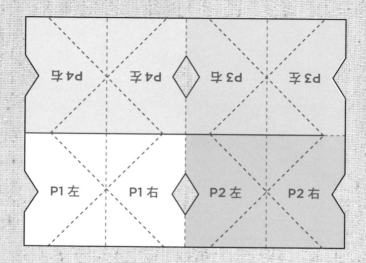

背面

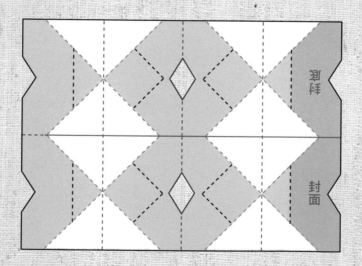

這本書可以寫什麼？ what to write?

1. 《想飛》：如果你像蝴蝶一樣，有對翅膀可以自由飛翔，你想飛去哪裡？為什麼？是因為那個地方風景美麗，還是有著神祕的呼喚在等著你？

2. 《蝴蝶小百科》：找一找資料，選出四件你認為十分有趣的蝴蝶知識，寫下來，將來可以送給朋友，讓朋友也分享美麗生物的奇妙生態。

3. 《為蝴蝶寫詩》：找三位朋友或家人，分別以蝴蝶為主題寫一首小詩。將作品寫進書內，邀他們一起共製四本，讓每位作者分別擁有這難忘的回憶。

延伸玩法 extension

在步驟⑯時，也可不剪蝴蝶翅膀缺口，在每一頁中央上下凹槽處，加貼圖案，成為一般立體書。

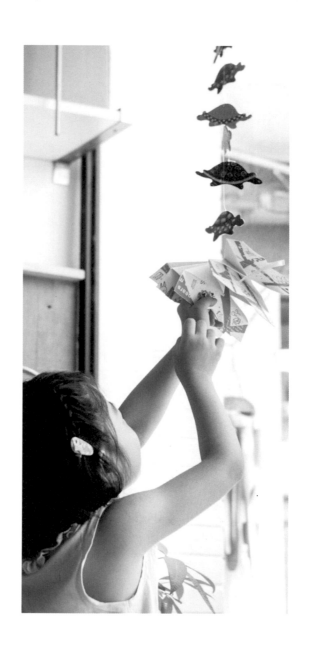

立體蝴蝶書。
Pop-up butterfly

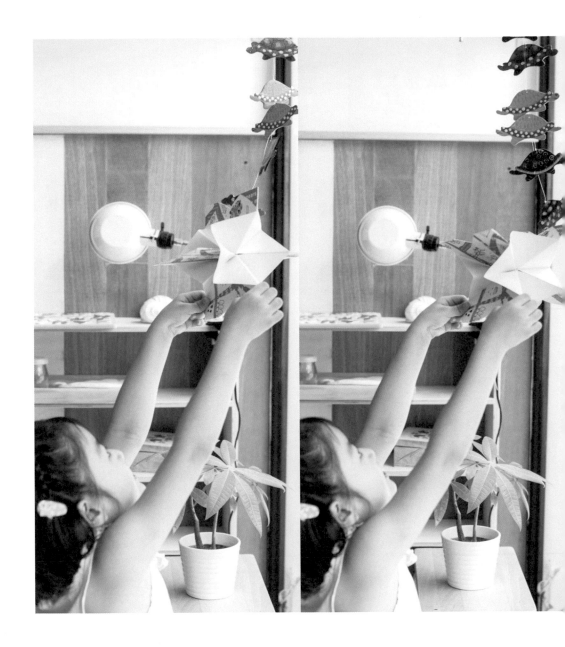

飄旗書
Flag

材料與工具 materials

八開圖畫紙一張、美工刀、
白膠、尺、鉛筆、彩繪筆。

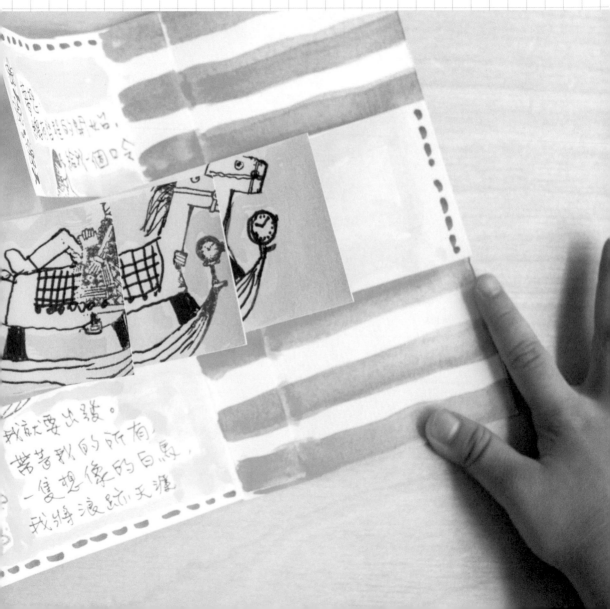

01 紙橫放，如圖摺出八等分。

02 紙右往左對摺。

03 右邊一格再次往左對摺。

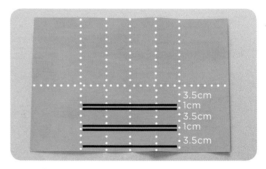

04 紙打開，以鉛筆畫出如圖五條橫線。

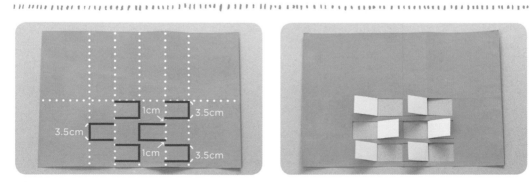

05 割出圖示紅線。

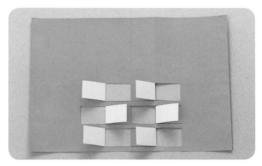

06 將割開的格子，依上、中、下分別往左、右、左翻並壓平。

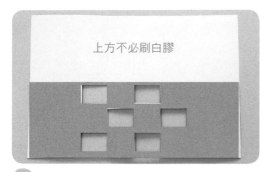

上方不必刷白膠

07 翻至背面，下方除空格外全刷上白膠，上方不必刷膠。

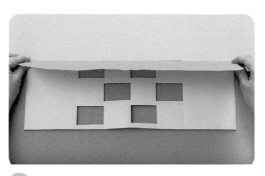

08 紙上往下對摺，貼牢。

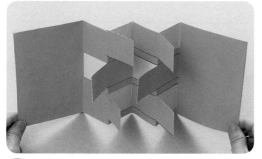

09 紙右往左翻，左邊起依谷線、山線順序摺出書頁。可分別用不同顏色彩繪三層飄旗。

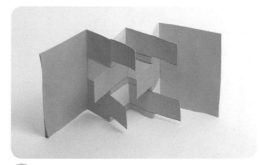

10 飄旗書完成圖。

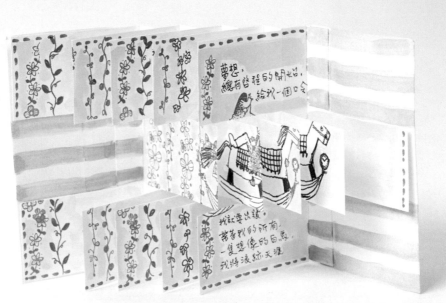

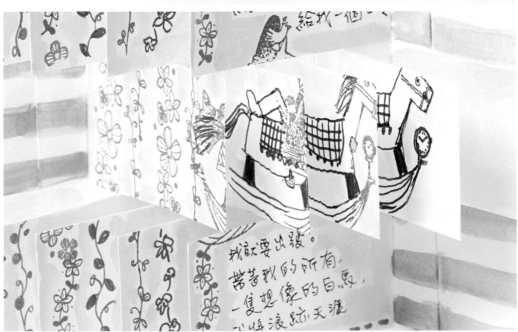

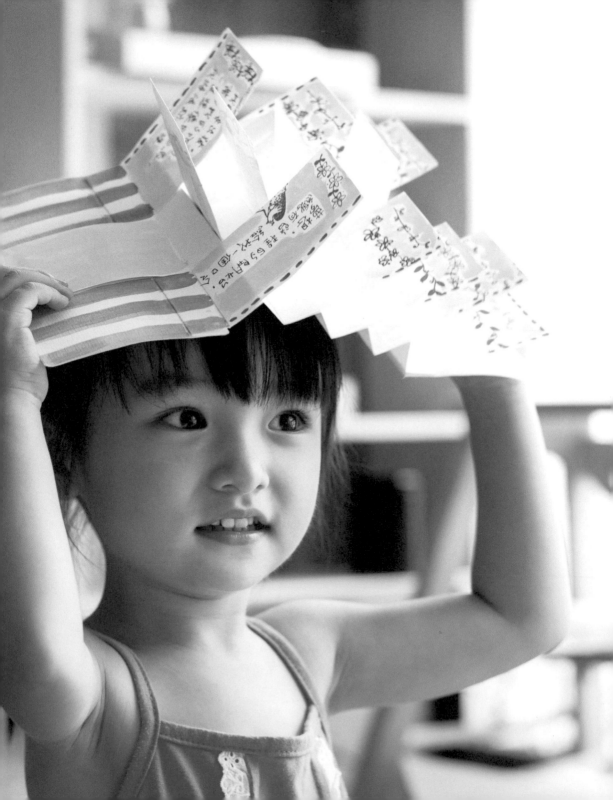

平面展開結構

正面

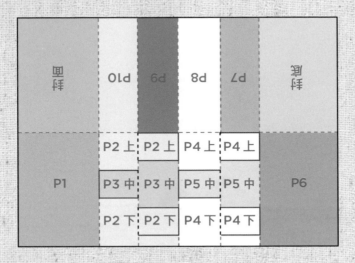

背面

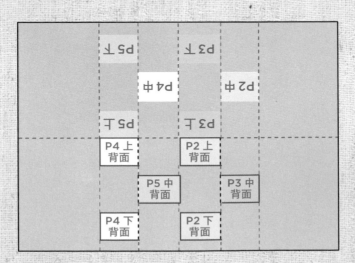

1. 《黑白 VS 彩色》：在這個繽紛的世界上，有些東西是黑白色，有些東西是彩色，還有些東西是只有單色。把三種色彩的代表物，寫與畫在三層飄旗上，呈現五花八門的色彩世界吧！

2. 《你要去哪裡》：訪問爸爸媽媽與自己，將三個人想去的地方，分別寫與畫在三層飄旗上。看看有沒有相同的地點。

3. 《早上、中午、晚上》：找一天或回想某一天，將全天活動依時間分為早、中、晚三段，寫於三層內頁上，讓這一天成為特別的一日。

延伸玩法 extension

依此原理可設計二至四層飄旗。步驟❷中央飄旗部分的摺數亦可多加，不一定只有本書示範的四摺。

飄旗書。
Flag

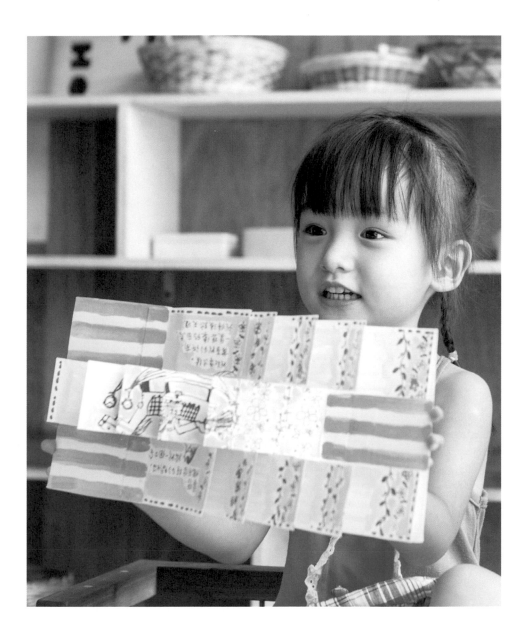

idea **10**

星星書
Star

材料與工具 materials

八開圖畫紙一張、美工刀、
尺、白膠、20cm 緞帶 2 條、
彩繪筆。

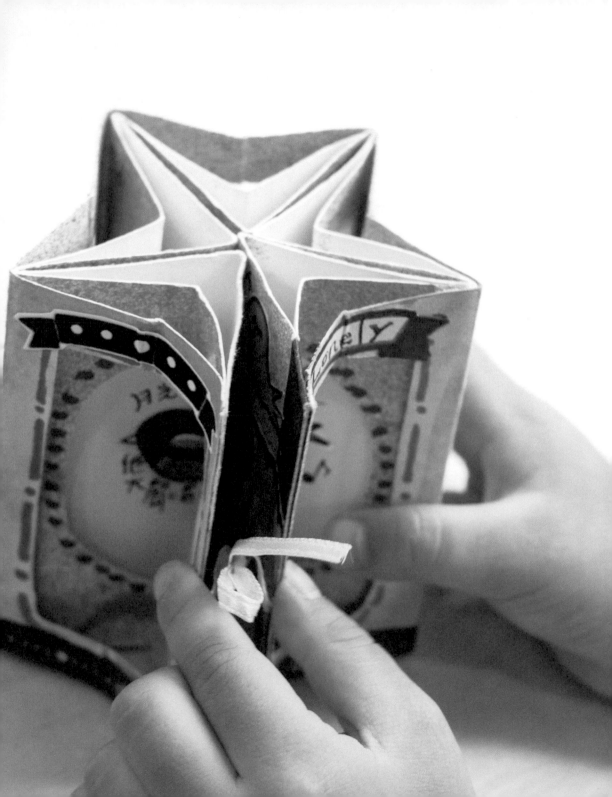

01 紙橫放，摺成橫排三等分（每9cm一等分）。

02 剪開紅線，留左邊1.5cm不剪，可先貼一條紙膠帶順便加強牢固性。

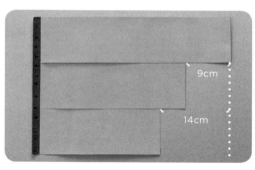

9cm

14cm

03 底排右邊剪掉14cm，中排右邊剪掉9cm。

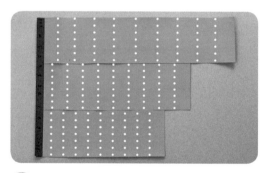

04 將三排分別摺出十等分（含左邊1.5cm）。

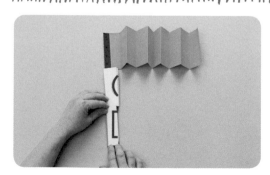

05 左起依谷、山線順序摺，將短排與中排各自往左摺成扇形，如圖示在右邊剪掉區塊。中排剪掉的區塊須比短排小。中排的框邊會較底邊短排的框邊略寬。

06 紙全部打開，翻至背面，並上下顛倒，在短排與長排畫圖案與寫文字。

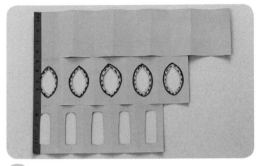 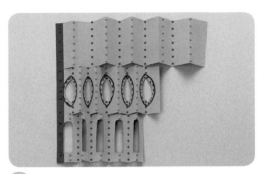

07 翻回正面，並上下顛倒（長排在上，短排在下），裝飾中排的框邊。

08 依圖示（上下排由左至右，先山線再谷線；中排由左至右，先谷線再山線）將三排各摺出山線與谷線。

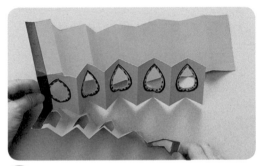 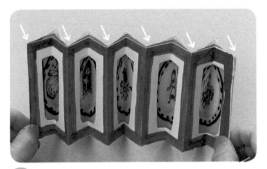

09 中排立起面向前方，長排往後摺，短排往上摺。

10 箭號處為三排的黏貼處（共六處），以白膠將三排黏貼在一起，白膠約0.5cm寬即可。

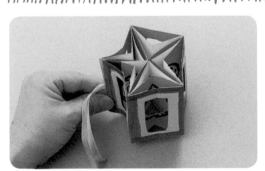

11 緞帶貼於封面與封底書口中央。當書打開繞成圓形，以緞帶打結固定，從上方俯視呈現星形。

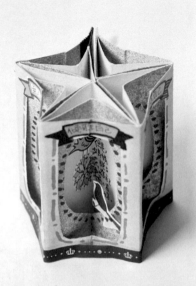

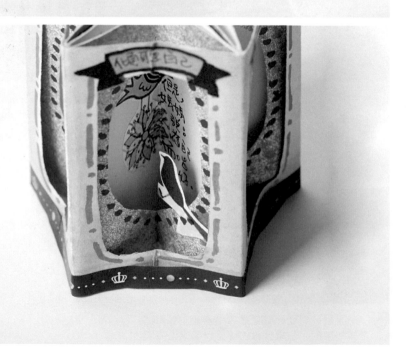

① 正面除了封面與封底外，還有八頁可寫內容。背面有五頁，含遠、中、近景的立體頁。

- - - - - 山線　　──────── 切割線
- - - - - 谷線

正面

←此段為中景的框

←此段無內容

背面

此段無內容→

此段為近景的框→

1. 《童話小劇場》：以一則童話故事當主題，將最精采的五個段落，設計成立體頁，注意安排遠、中、近景。文字部分可另剪貼於近景與中景的框邊。背面寫上延伸情節，或對這篇童話的想法。

2. 《經典故事顛覆篇》：將傳統經典故事加以改寫或寫續集，比如：《白雪公主》改為《白雪王子》，《西遊記》改為《西遊記主角遊臺灣》等。設計五頁最熱鬧的畫面，呈現於本書中。

3. 《曾經，最美的風景》：將旅遊中的印象或夢想中十分嚮往的地點，以遠、中、近景展現。可將旅遊中收集的票根、說明書，或剪貼相片來貼在書中。

延伸玩法 extension

步驟❶可改為只摺上下兩排，做出只有內外兩層變化的星星書。
步驟❹可改變摺出的等分，比如：八等分（做出十字星星書）、十二等分，須是偶數。

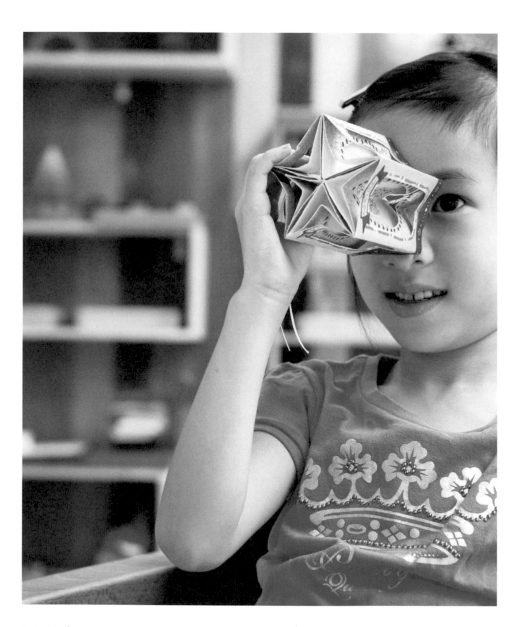

星星書。
Star

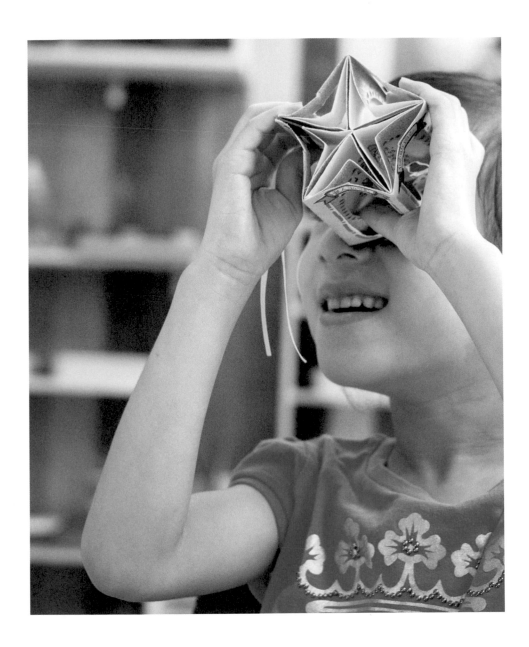

11
錯位立體書。
Dislocation

想像自己是世界知名的記者，想訪問誰都沒問題。選出四位你最希望採訪的對象，將想要問的問題寫出來。

12
扭摺書。
Twist fold

世界上最重要的是什麼？想出兩個對象，在未打開的扭摺書上寫重要對象，打開後在內部寫重要的理由。

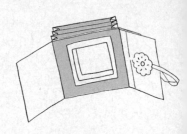

13
隧道書。
Tunnel

想像一座從來沒有人造訪過的森林，在蓊鬱的林木中，居住或隱藏著什麼？快來森林隧道進行大冒險吧！

16
夾層立體書。
Mezzanine

你覺得世界上最歡樂不斷、笑聲連連的地方是哪裡？選出四個地方，將令人喜愛的因素以立體圖呈現。

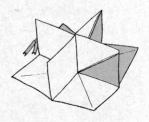

17
正方形口袋地板書。
Square with pocket

找一個心情主題，為春夏秋冬或喜怒哀樂來寫首詩，並將搭配的景象畫於內頁，然後把寫好的詩置於口袋中。

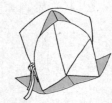

18
有屋頂的口袋地板書。
Book with roof

你想為誰蓋一棟房子，為什麼？為蝴蝶蓋一棟房子如何？好讓牠們可以在飛累時，有個溫暖安靜的休息處。

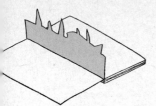

14
立體地景書。
Landscape

設計一張藏寶圖，
再設定藏寶地點
有哪些重要機關，
將機關做成立體
圖呈現，偷偷的
把神祕大獎留給
自己喔！

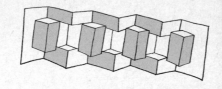

15
交叉立體書。
Cross connection

練習觀察身邊左
右的細微物件，
一一為它們寫介
紹、畫出形狀，
並說明它們是怎
麼來到你身邊的。

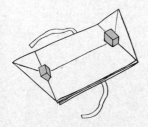

19
三角摺翻立體書。
Triangle fold

今天舉行跳樓大
拍賣，取個有創
意且具猜謎效果
的店名，但不明
說它賣什麼？比
如：「進來涼商
店」。

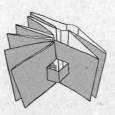

20
穿書衣的
迷你立體書。
Mini pop-up book
with dust jacket

你知道書是怎麼
做出來的嗎？你
知道完成一本書
的工作人員有哪
些嗎？你可以試
著寫出一本書的
誕生史。

Part
2

進階篇
Advance Maker

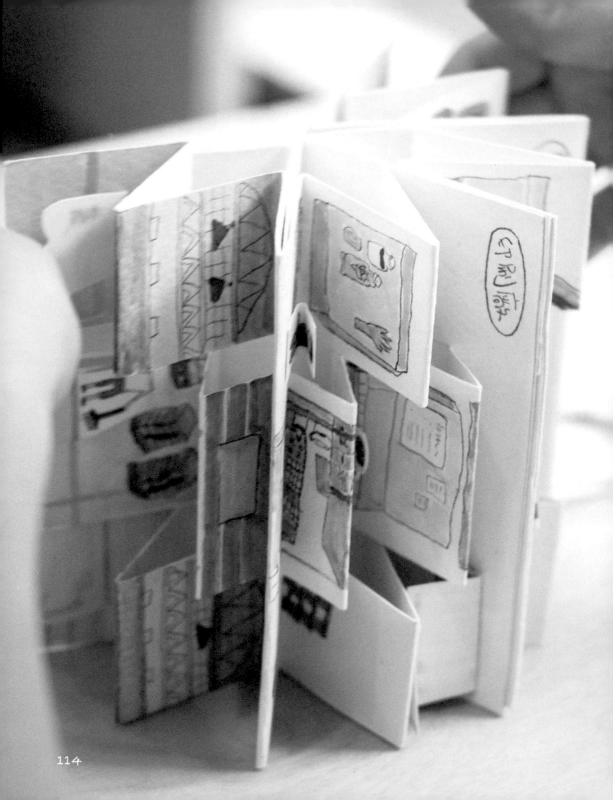

idea 11

錯位立體書
Dislocation

材料與工具 materials

八開圖畫紙一張、美工刀、
白膠、尺、彩繪筆。

01 紙直放，如圖摺出十六等分。

02 割掉圖中兩格。

03 紙上往下對摺。

04 割掉圖中紅線。

05 下排上下兩張紙一起由右往左對摺。

06 再將下排摺為四等分。

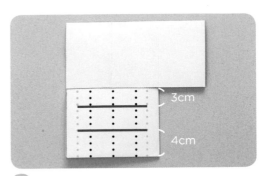

07 下排左右一格各自對摺，再打開。

08 割開圖中紅線。

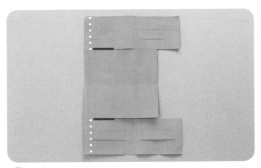

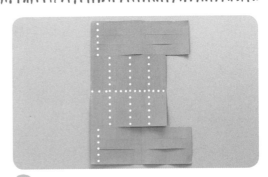

09 紙全部打開，割開二道紅線。

10 中間較短的兩排重新摺出四等分。

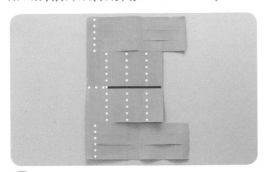

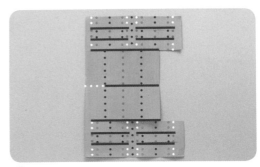

11 割開圖中紅線。

12 依圖示摺出山線與谷線。

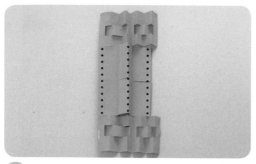

13 較短的中間兩排左右兩邊與中央刷0.5cm
寬白膠（圖中灰線處）。

14 紙上下兩排往中間摺，對齊正中央的山線黏
貼。

15 紙上往後對摺。

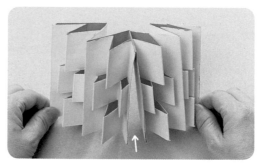

16 正中央銜接處（箭頭處）黏貼。

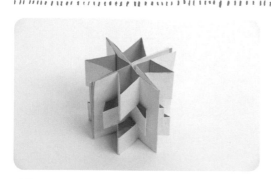

17 錯位立體書完成圖。

118

完成書體約為 5X10cm，可繞成環狀展示。

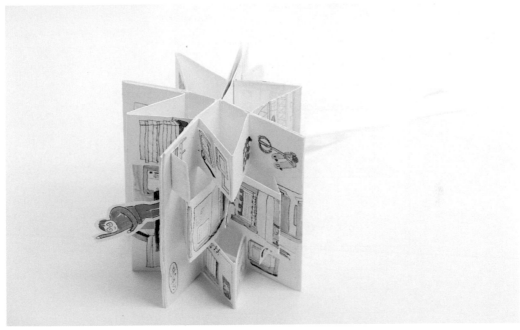

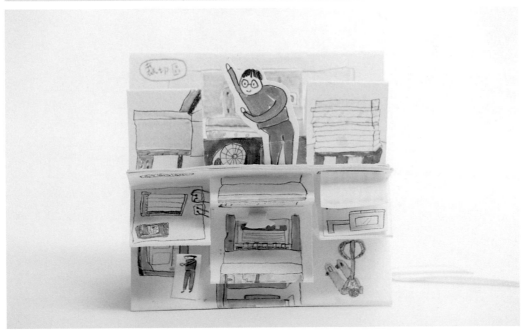

P1 ～ P4 為立體頁，背面除了封面與封底，另有四頁平面可寫畫內容。

山線		切割線
谷線		一般摺線

正面

背面

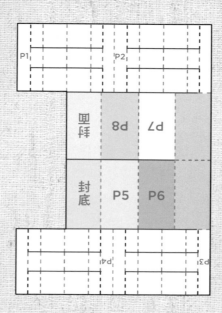

1. 《眼中的世界》：至圖書館或網路收集有關「世界之最」的資料，選出四件，為它們設計一句吸引人的小標題，寫在中央立體處，並在下方簡要介紹。比如：以「大到你無法想像！」小標題來介紹藍鯨。

2. 《那些人、那些事》：記錄近日聽到、見到令你印象深刻的事，不論班上發生的、電視新聞看到的、網路轉載文章讀到的，將這些值得思考的事件，寫在中央立體處。並在上下寫下你想法。

3. 《我是大記者》：想像自己是世界知名的記者，想訪問誰都沒問題。選出四位你最希望採訪的對象，將想要問他們的問題寫出來。

延伸玩法 extension

可在步驟❽時割出其他造形線條（此時須倒立畫），比如：心形、六角形等。

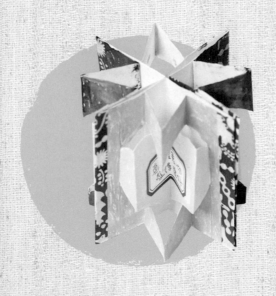

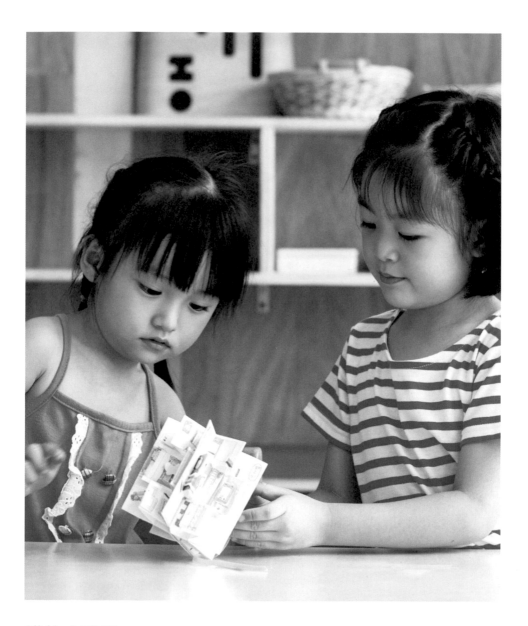

錯位立體書。
Dislocation

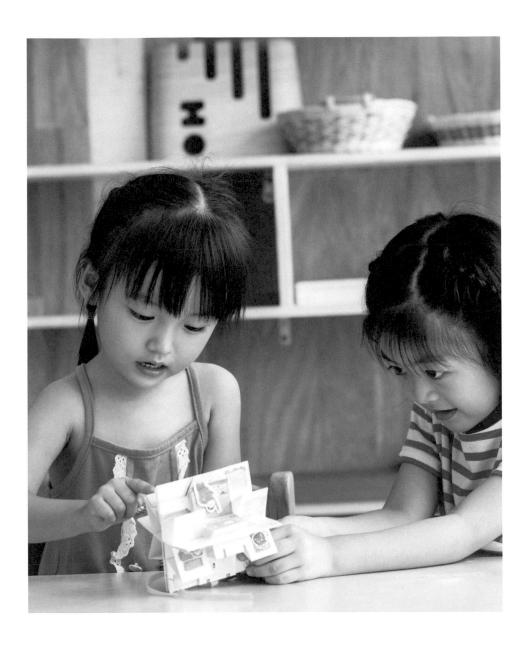

idea **12** 扭摺書
Twist fold

材料與工具 materials

八開圖畫紙一張、剪刀、彩繪筆。

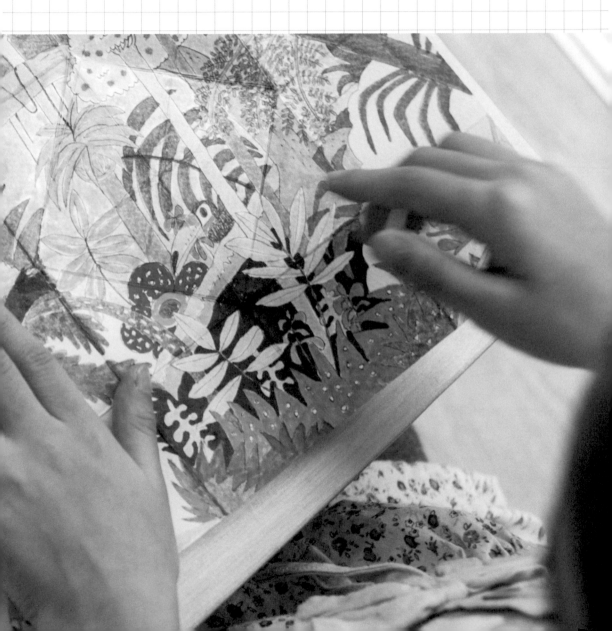

01 紙橫放，左往右對摺。

02 繼續從左上角往右下角摺三角形，並將底部的長條剪掉。

03 打開上方三角形部分，成為長：寬＝2：1的紙。

04 將紙摺出如圖三十二等分。

05 剪開紅線處。

06 將圖中七條藍色虛線摺為山線。

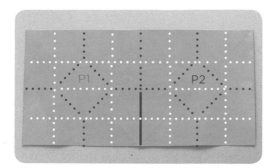

07 將圖中十七條紅色虛線摺為谷線。左半邊為P1，右邊為P2。

08 依山線與谷線向內摺入左邊P1。

09 將P1摺好壓平，繼續摺右頁P2。

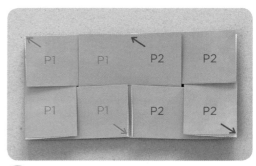

10 可先在P1與P2左上與右下處加畫箭頭，標示拉開的方向。

11 摺入後的背面右為封面，左為封底。封面與封底尚可翻開四頁書寫內容。

12 扭摺書完成圖。

完成書體約為 10X10cm

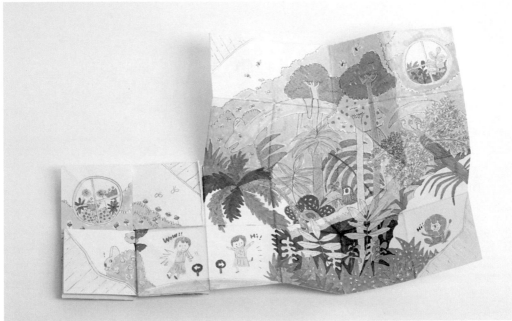

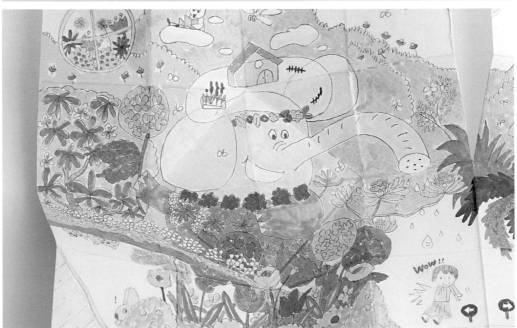

! 本書共可寫八頁內容。正面有兩頁，展開後還有兩頁。背面（封面封底）可翻開四頁。為方便閱讀，須加註頁碼。

- - - - - 山線 ───── 切割線
- - - - - 谷線

正面

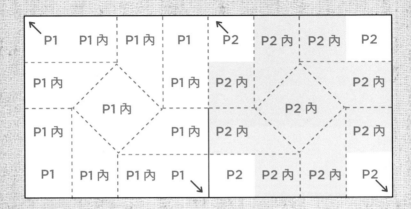

背面

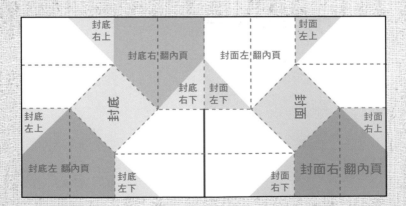

1.《重要書》：對你來說，世界上最重要的是什麼？想出兩個對象，可以是具體的，比如：爸媽、小貓、綠樹。也可以是抽象的，比如：親情、自由。在未打開的扭摺書上寫重要對象，打開後在內部寫重要的理由。

2.《打開一本書》：選兩本目前為止，你最喜愛的書，在扭摺書上寫書名與作者名，也可將封面列印下來貼上。打開後在內部寫對你而言，打開這本書就像是打開什麼？是打開一座寶藏，還是迷宮？

3.《我的心裡》：以「我的心裡有……」當開頭造兩個句子，比如：我的心裡有許多願望，寫在扭摺書上。在打開的內部則寫出完整的敘述。

延伸玩法　extension

還可做成四面的扭摺書，將大張正方形紙摺為每邊八等分，共六十四等分，再依圖示剪三刀，依山線谷線摺。

P3 左下		P3 左上	P2 右上		P2 右下
P3 右下		P3 右上	P2 左上		P2 左下
P4 左下		P4 左上	P1 右上		P1 右下
P4 右下		P4 右上	P1 左上		P1 左下

扭摺書。
Twist fold

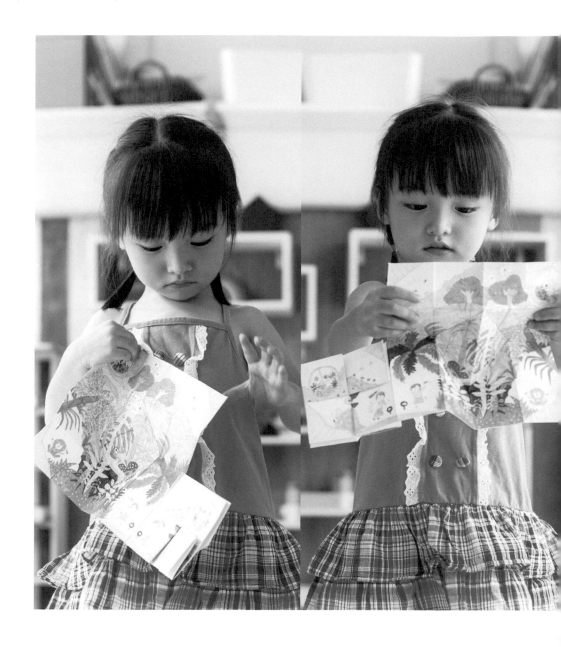

隧道書
Tunnel

材料與工具 materials

八開圖畫紙一張、美工刀、
剪刀、尺、白膠、原子筆、
彩繪筆。

01 紙直放,右邊留1cm寬當黏貼邊,左往右摺至黏貼邊。

02 兩邊1.5cm處以原子筆畫直線(不含黏貼邊),正反兩面都要。

03 紙下往上摺,分為A至D四等分。

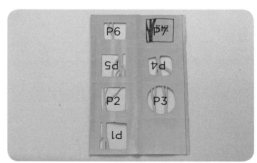

04 紙打開,參考平面結構圖,割出P1至P6的鏤空圖,P7也要畫好。注意正反面與正立、倒立。

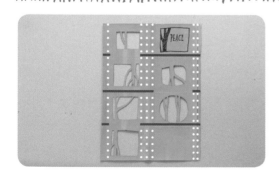

05 依圖示割開六道紅線。

06 左邊紙往右摺,將右邊步驟❶預留的黏貼邊往左貼住。

07 將左右兩邊的1.5cm摺邊向內摺入。

08 在B左右各1cm寬處抹白膠，將A向上摺與B貼住。

09 在C背面左右各1cm寬處抹白膠，將B向下摺與C貼住。

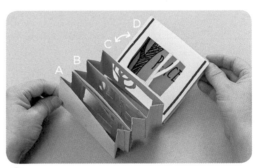

10 在D左右各1cm寬處抹白膠，將C向上摺與D貼住。

11 將A前面的紙中央剪開，當作可往左右打開的封面。

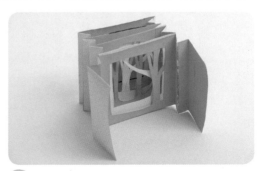

12 隧道書完成圖。

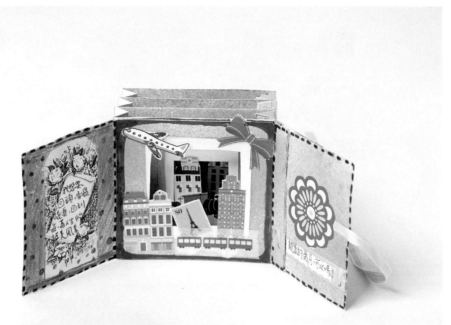

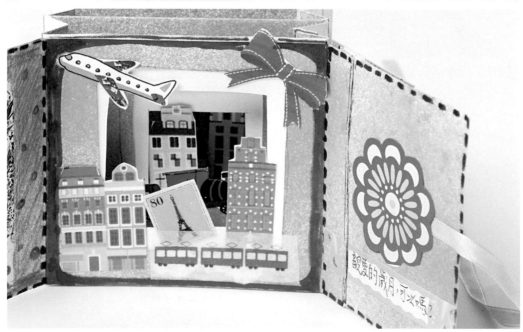

平面展開結構

正面

| | | 山線 | ──── 切割線 |
| 谷線 | - - - - 一般摺線 |

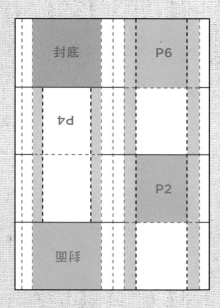

背面

1. 《森林深處》：試著想像一座從來沒有人造訪過的森林，可能在蓊鬱的林木中，居住或隱藏著什麼？先在隧道內頁割出樹木造形，再將想像的角色貼在其中，並加簡單的文字說明。

2. 《神話隧道》：把自己從小讀過的神話故事，不論希臘神話或中國神話，將印象最深刻的幾個人物或角色，畫在隧道中，並簡單寫下這些神話故事有沒有帶給你什麼幻想？比如最想擁有哪個神話人物的法力？

3. 《時光隧道》：如果可以回到過去，你想拜訪哪些歷史時代？有恐龍的、還是有度度鳥的？把這些歷史場景呈現在隧道中。

延伸玩法 extension

隧道兩旁的摺入處，可多剪出箱形立體，或再加貼往外開展的圖案。

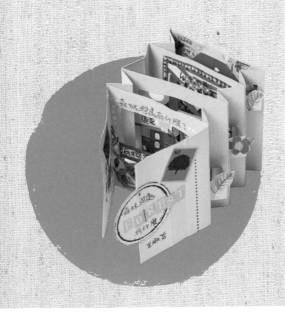

隧道書。
Tunnel

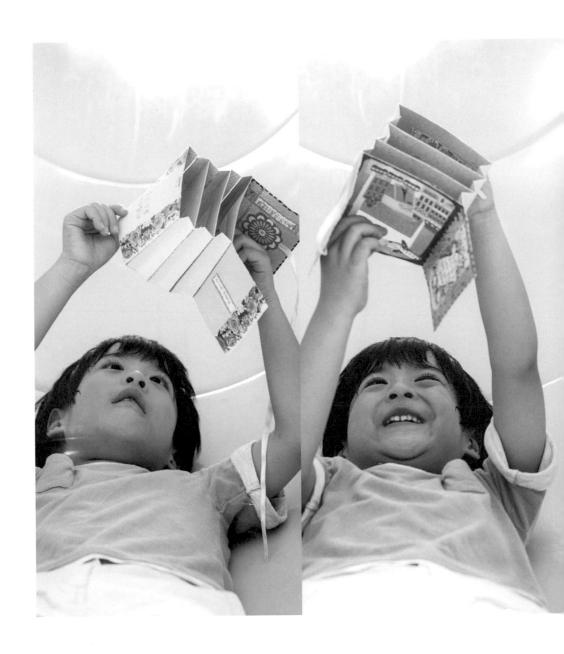

idea 14 立體地景書
Landscape

材料與工具 materials

八開圖畫紙一張、美工刀、白膠、尺、
鉛筆、彩繪筆。

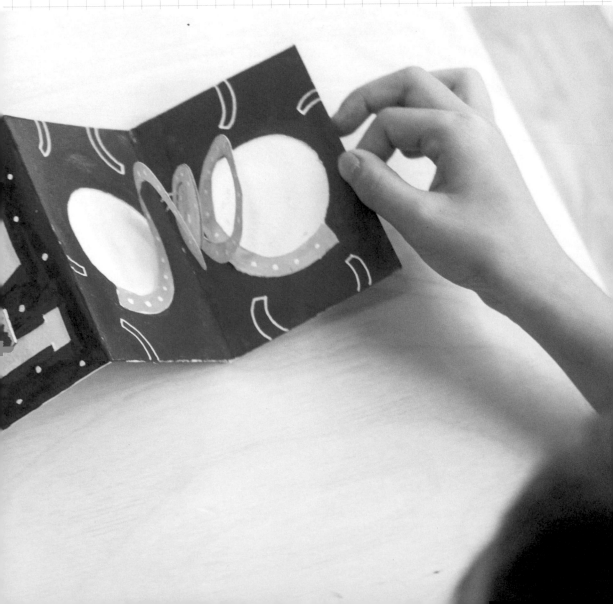

01 紙橫放，如圖摺出十六等分。

02 紙上下兩排往中間摺。

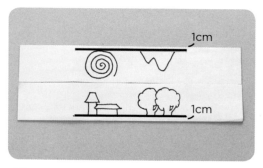

03 中央兩格先在上與下畫1cm寬橫線，在線內畫立體圖，上方須倒立。

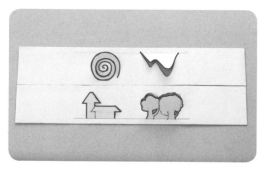

04 沿著立體圖的外圍輪廓割開（割透兩層紙），底邊1cm線處不可割。漩渦線依線條割。

05 紙打開，翻至背面。圖像之外的灰色區域刷上白膠（可將立體圖往上摺起較好刷膠）。

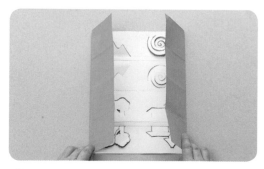

06 紙左右兩邊往中間貼合。

146

07 紙右往左翻，立體圖朝上，在圖中紅點處
刷白膠。

08 將立體圖的頂點面對面貼合。割開紅線。

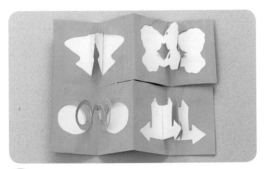

09 左轉90度，由左至右依谷線、山線順序
摺。

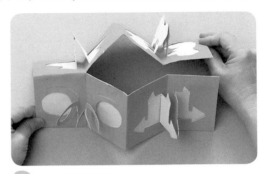

10 上方紙往後摺。

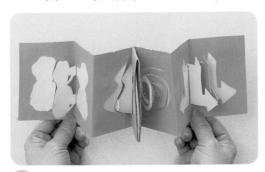

11 完成書體。

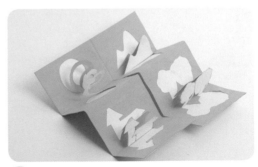

12 立體地景書完成圖。

完成書體約為 7X10cm

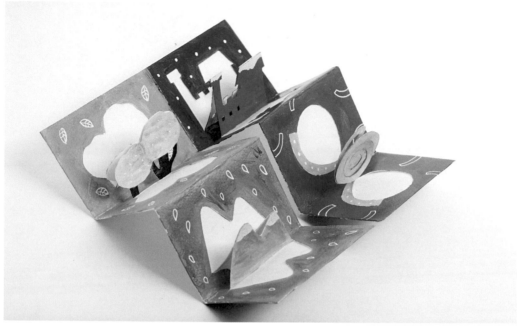

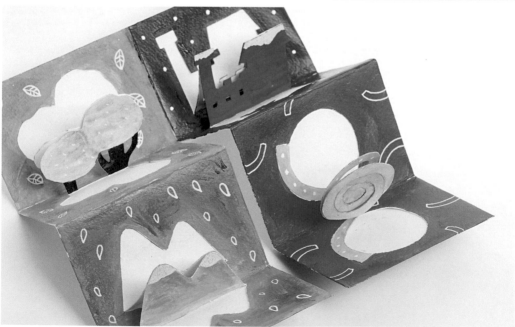

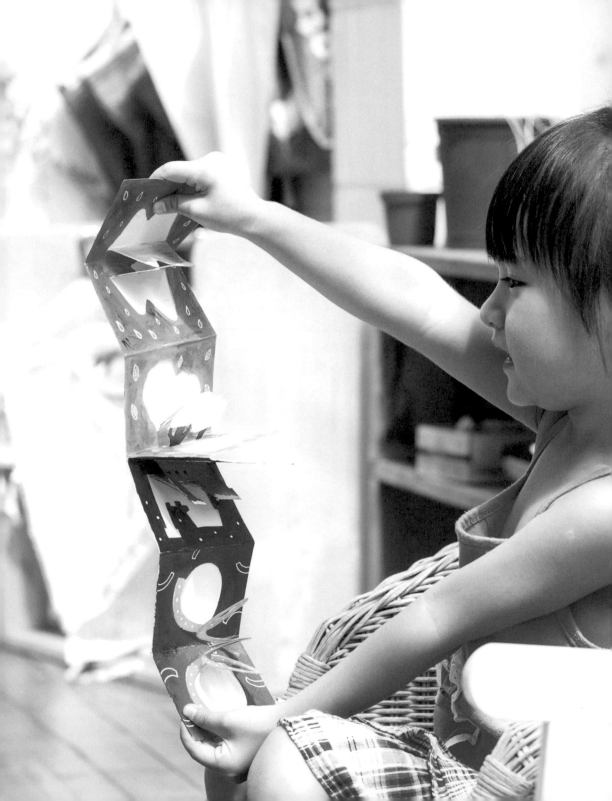

❶ 除了正面四個立體跨頁，背面還有四頁可寫。可打開全書為立體地景，也可一頁頁單獨閱讀。

- - - - - 山線	———— 切割線
- - - - - 谷線	

正面

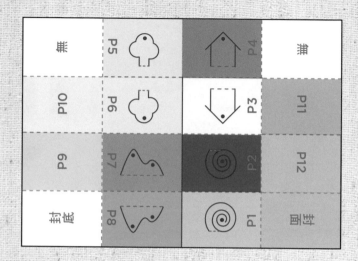

背面

1. 《我的奇幻冒險》：先想出幾種富有魔法的物件與角色，比如：會指路的石頭、用眼神算命的瞎子等，再為他們編一則簡單的奇幻冒險故事，把物件與角色製作在立體圖。

2. 《我家附近的地圖》：找一天好好的觀察自家附近，畫出重要街道，把有趣的店家或風景拍下來，縮小列印，製作成立體圖。

3. 《神祕藏寶圖》：設計一張藏寶圖，再設定藏寶地點有哪些重要機關，將機關做成立體圖呈現。

延伸玩法 extension

使用四開以上的紙，可先摺出三十二等分，再依圖示摺出一本共計八個跨頁的立體地景書。灰色為黏貼處，a 與 a、b 與 b 面對面（以下類推）貼合。1 排與 4 排各貼於 2 與 3 排之背面；5 排與 8 排各貼於 6 與 7 排之背面。

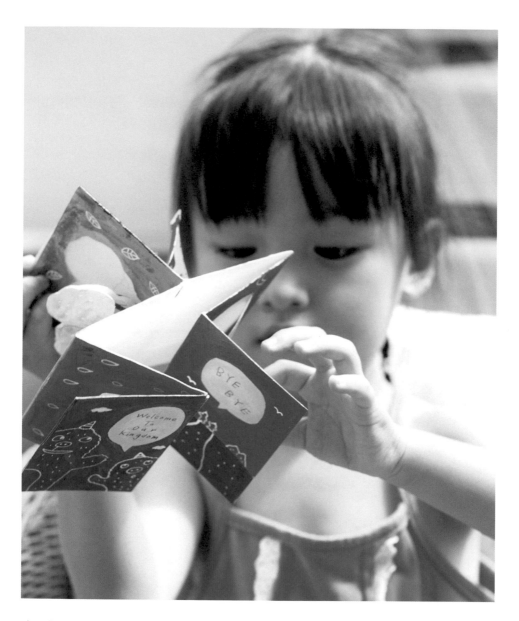

立體地景書。
Landscape

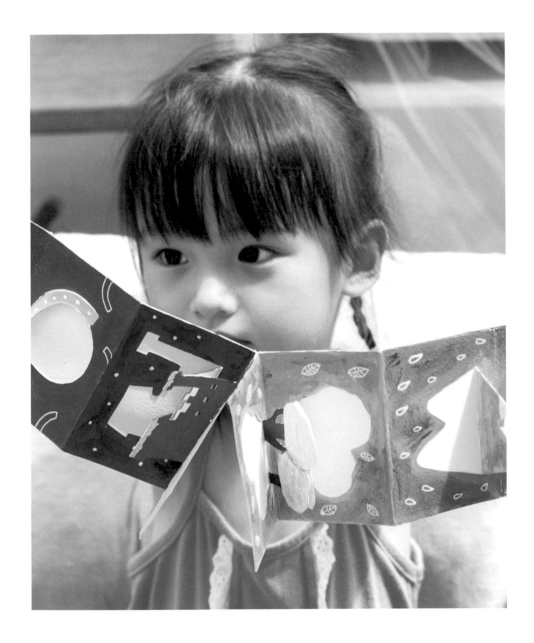

idea 15

交叉立體書
Cross connection

材料與工具 materials

八開圖畫紙一張、剪刀、
美工刀、尺、鉛筆、彩
繪筆。

01 紙橫放，上往下對摺。

02 紙右往左對摺。

03 整疊紙摺出直式四等分。

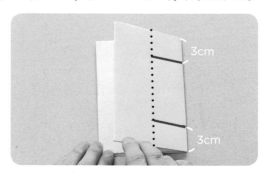

3cm

3cm

04 右往左對摺，右邊距上下各3cm處剪開紅線。

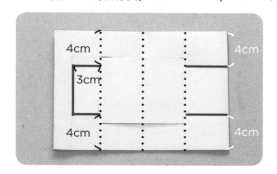

4cm

3cm

4cm

4cm

4cm

05 紙打開恢復至四等分。右邊距上下各4cm處剪開紅線，左邊整疊紙割開紅線處。

06 紙全部打開，出現圖示切割線。

07 紅線處剪開（自左而右的水平線，留最右一格不割）。

08 在AB兩處各割開二條3cm的線（紅線）。

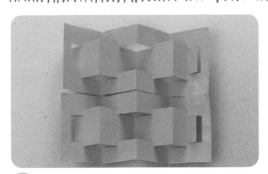

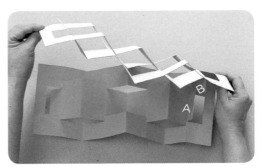

09 依圖示摺出山線與谷線。

10 紙上往下對摺，讓A與B面對面。

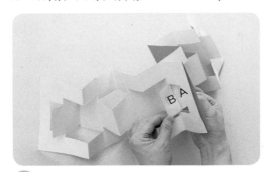

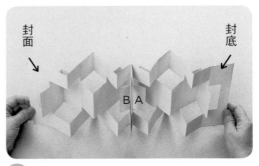

11 將A與B的切割線上下交叉套入。

12 交叉立體書完成圖。

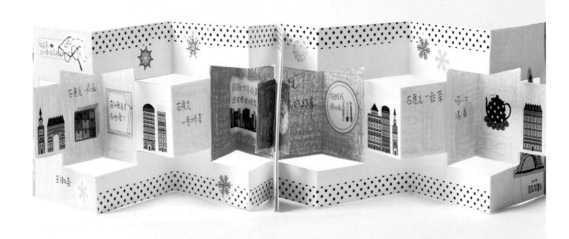

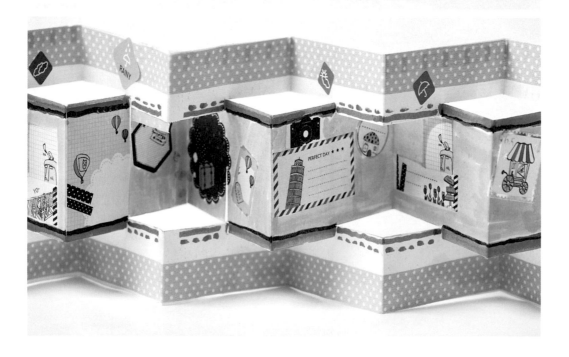

❶ 因頁次較多，結構圖不列出頁碼，請讀者依左至右書寫。

- - - - - 山線	———— 切割線
- - - - - 谷線	- - - - 一般摺線

正面

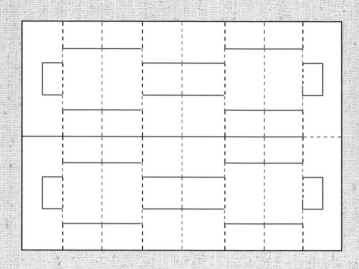

背面

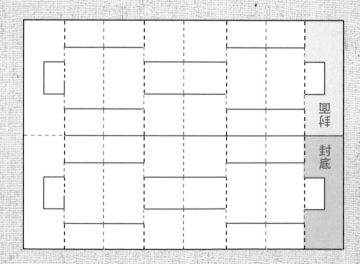

這本書可以寫什麼？ what to write?

1. 《不簡單的故事》：世界上有許多事情，看起來簡單，其實卻有複雜的製造過程或使用手續。找一件事來詳細描述它不簡單的細節。比如：一支鉛筆是如何被製造出來的？

2. 《向左看，向右看》：練習觀察身邊的細微物件，把置於身旁左右兩邊的物品，一一的為它們寫介紹、畫出形狀，並說明它們是怎麼來到你身邊的。

3. 《一個人的辯論賽》：先設定一個議題，比如：「學校合作社該不該賣飲料」，自己扮演正方與反方，在書的正面寫出贊成的理由，背面則列出反對的原因。

延伸玩法 extension

依此原理可設計心形、蝴蝶形等對稱圖案，還可由上而下多做幾層。

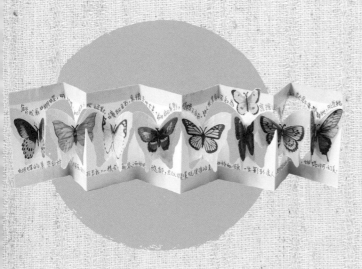

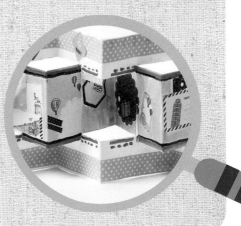

交叉立體書。
Cross connection

idea 16

夾層立體書
Mezzanine

材料與工具 materials

八開圖畫紙一張、美工刀、尺、白膠、
彩繪筆。

01 紙橫放，如圖摺出八等分。

02 紙左右兩邊往中間摺。

3cm 3cm

03 左右兩邊各自再往中間摺3cm寬。

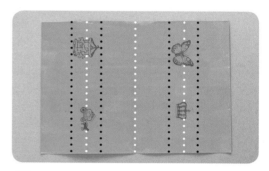

04 紙全部打開，在圖示部分設計四組圖案，
此即為夾層立體圖。

05 將圖案右半邊沿著紅色輪廓線割開。

06 翻至背面，在灰色區塊內刷白膠，立體圖
部分不可刷。

07　左右兩邊往中間摺，貼住。未黏貼處往外翻開。

08　翻回正面，將立體圖往左邊壓平，割開紅線。

09　上下兩排紙由左往右，依谷線、山線順序摺。

10　上方紙往後摺，與下方紙接合處黏貼。

11　紙拉成長排，將圖中兩個箭號所指處黏貼（不黏貼亦可），即完成有四個夾層立體跨頁的書，左邊為封面，右邊為封底。

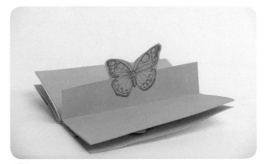

12　夾層立體書完成圖。

完成書體約為 7X13.5cm

平面展開結構

正面

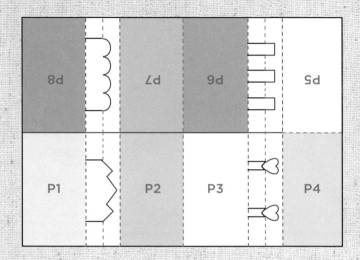

背面

這本書可以寫什麼？ what to write?

1. 《世界上最歡樂的地方》：如果由你來選，你覺得世界上最歡樂不斷、笑聲連連的地方是哪裡？試著選出四個地方，將每個地方中，最令人喜愛的因素以立體圖呈現。

2. 《打開書以後》：你聽過「書中自有黃金屋」嗎？對你來說，書中有的是什麼？是魔法師，還是小精靈？將書中之美與樂趣，以立體圖案方式呈現，讓你的讀者，打開這本書以後，充滿驚喜。

3. 《我的關鍵字》對你來說，最重要的人生座右銘是哪四句話？把這四句話，分別寫在四頁立體夾層上，並寫出在哪裡聽到或讀到的，打算如何遵循這些金玉良言？

延伸玩法 extension

可從步驟❹開始不設計圖案，直接將夾層貼合，再由左頁縫線橫跨夾層到右頁，並在線上貼圖案。

夾層立體書。
Mezzanine

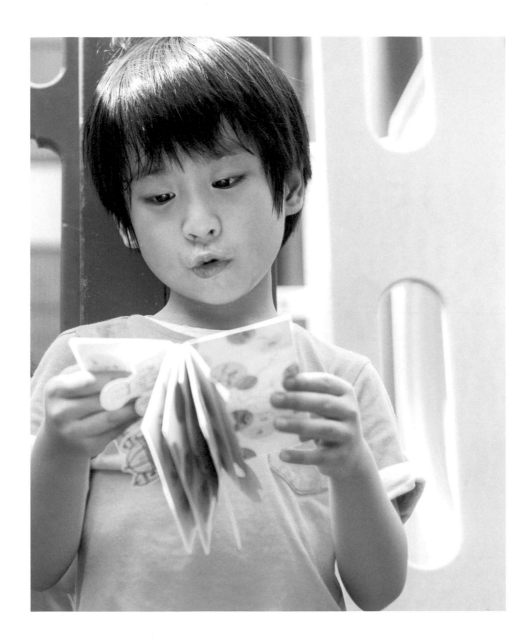

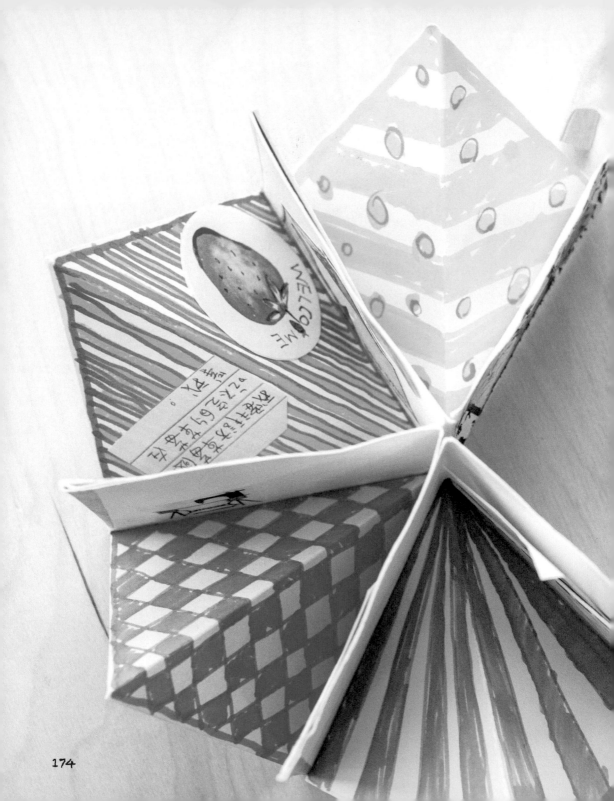

idea **17**

正方形
口袋地板書
Square with pocket

材料與工具 materials

八開圖畫紙一張、剪刀、
白膠、紙膠帶、彩繪筆。

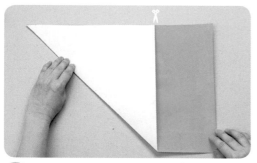

01 紙橫放，左下角往右上摺直角三角形。剪掉右邊長條，使用左邊正方形。

02 將正方形紙摺出十六等分。

03 將圖中三道紅線剪開。

04 將圖中藍色虛線摺成凸起的山線。

05 將圖中紅色虛線摺成凹下的谷線。

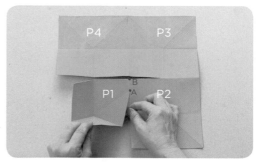

06 從左下角的P1開始依山線、谷線摺。

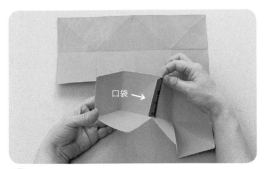

07 將步驟❻中A紅點處往上摺到B紅點處，形成口袋。使用紙膠帶將P1口袋右邊貼住，膠帶會橫跨P2。

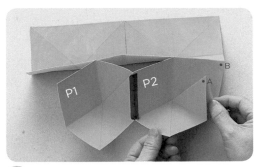

08 繼續摺P2，A紅點往上摺到B紅點。把P2做好的口袋邊也以膠帶黏貼。

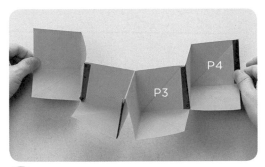

09 繼續摺P3與P4，做好的口袋邊皆以膠帶黏貼。

10 將四頁的地板往內摺入。

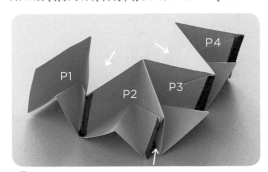

11 圖中箭頭所指三處刷白膠，貼住。書內四頁都有地板與口袋。製作卡片式內容放入口袋。

12 正方形口袋地板書完成圖。

完成書體約為 6.5X6.5cm
若以四開紙製作，完成書體約為 10X10cm

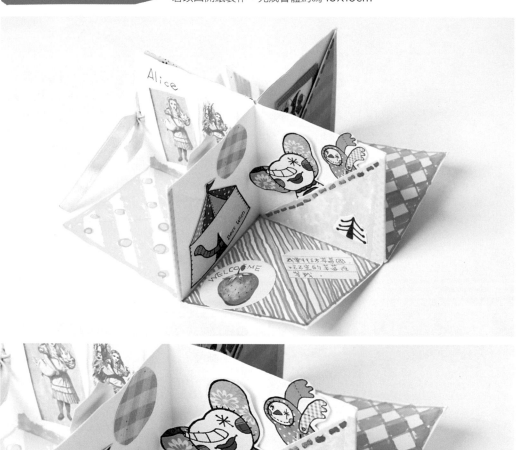

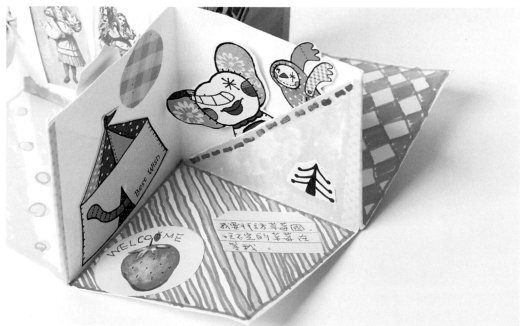

正面

----- 山線	——— 切割線
----- 谷線	

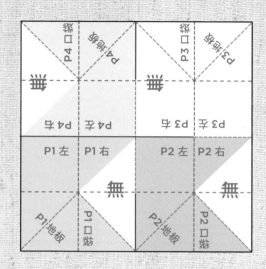

背面

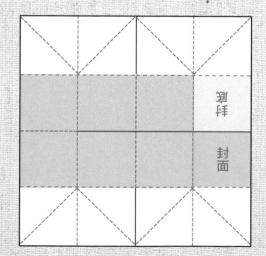

1. 《你想拜訪誰》：請列出四個你最想拜訪的對象，可以是真實人物，或想像的角色，也可以是某個地點，某個歷史場景。將這個對象的相關資料做成卡片，放入口袋中；或畫出他的造形，在背後以膠帶貼一根牙籤，放在口袋中，可隨時拿出來說故事或表演短劇用。

2. 《旅行中的客房風景》從現在起，記得把未來旅行住的旅館房間內部拍下來，將來選四個旅館房間，把內部擺設畫出來，並簡單寫下地點與當時旅遊的心情，如果房卡可帶走，便可將它置於口袋。讓旅行的休息地點，也成為美好回憶。

3. 《我的卡片小詩》：找一個主題，比如季節或心情，為春夏秋冬或喜怒哀樂等寫詩，並將搭配的景象畫於內頁，將寫好的詩置於口袋中。

延伸玩法 extension

也可不做口袋，將原為口袋的部分與右牆銜接的邊剪開，直接貼於右牆背面。地板可剪成圓形，牆面處可割出門。

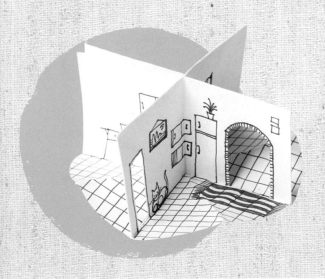
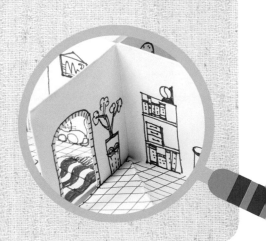

正方形口袋地板書。
Square with pocket

idea 18

有屋頂的
口袋地板書
Book with roof

材料與工具 materials

八開圖畫紙一張、剪刀、白膠、
彩繪筆。

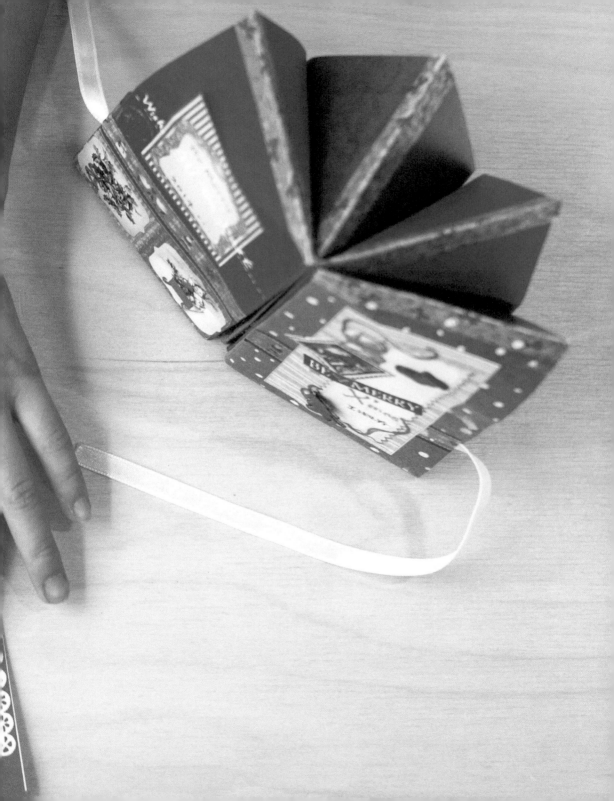

01 紙直放，摺出八等分。

02 紙上往下對摺。

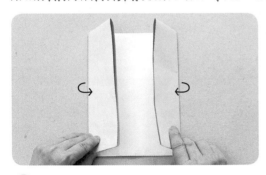

03 左右兩邊往中間摺。

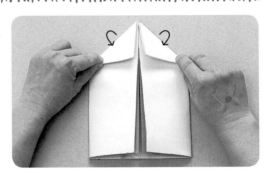

04 上方紙左右角往中間摺直角三角形。

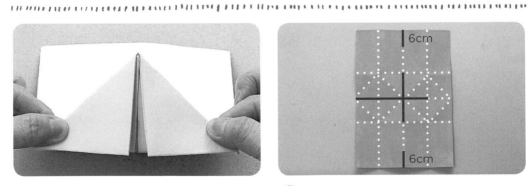

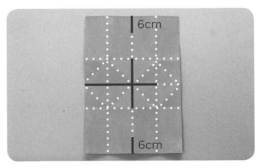

05 上方三角形往後摺，再打開。

06 紙全部打開，將紅線處剪開。

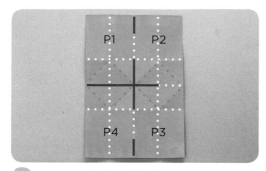

07 將中央兩個菱形線摺成山線。內頁P1～P4
的位置如圖示。

08 P1的底邊三角形部分往上摺。

09 壓住左下A三角形，把B往外打開。

10 P1左牆已有三角形口袋，以紙膠帶將口袋
的左側封住。

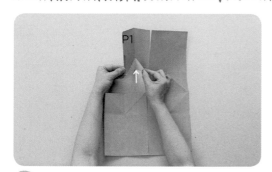

11 將P1地板向內摺入。

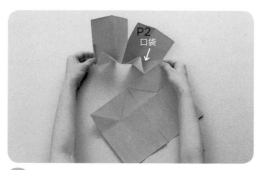

12 P2依相同方式但口袋方向在右邊，摺出P2
的右邊口袋。再將P2地板向內摺入。

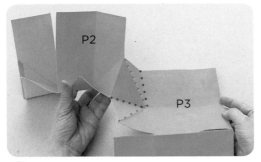

13 P3依圖示摺出藍色山線與紅色谷線。

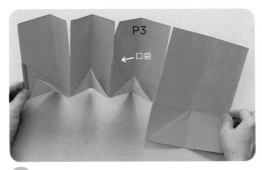

14 P3的口袋在左邊。再將P3地板向內摺入。

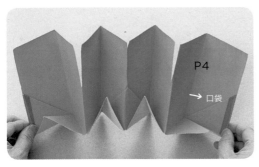

15 P4的口袋摺在右邊,並以紙膠帶封住右側。再將P4地板向內摺入。

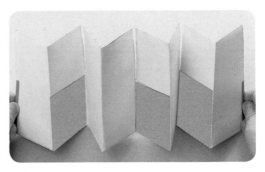

16 翻至背面。圖中共三灰色區域刷白膠,與左邊貼住。

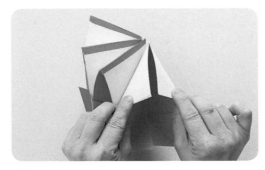

17 翻回正面,以紙膠帶將P1～P4上方各自貼住,形成屋頂。製作卡片式內容放入各頁口袋中。

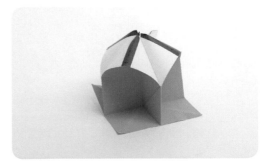

18 有屋頂的口袋地板書完成圖。

完成書體約為 7X13.5cm

⚠ 地板部分亦可剪成圓弧形。

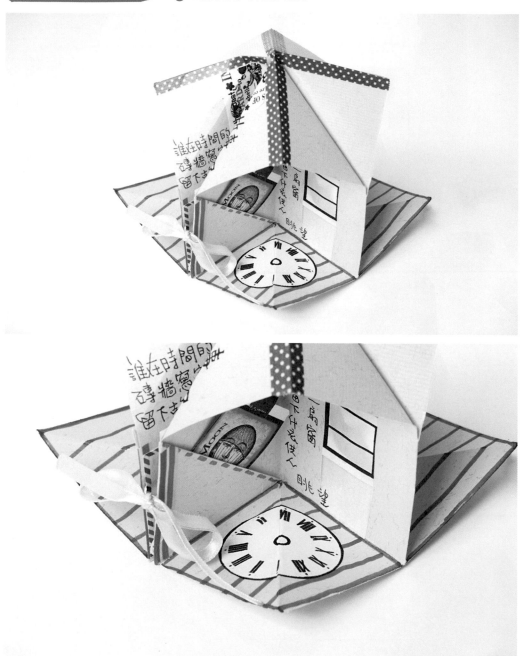

平面展開結構

正面

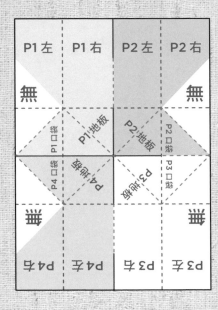

背面

1. 《我蓋了一棟房子》：你想為誰蓋一棟房子，為什麼？為蝴蝶蓋一棟房子如何？好讓牠們可以在飛累時，有個溫暖安靜的地方休息。

2. 《神奇專賣店》：你聽過「一句話專賣店」嗎？店裡賣的是「你最需要的一句話」，是不是很神奇！還有「夢的專賣店」、「笑聲專賣店」呢！如果是你來當老闆，你會賣什麼奇妙又有趣的東西？

3. 《書裡的房屋》：你讀過哪些書裡有令人印象深刻的房子？《糖果屋》、《小房子》、《貝克街221B》、《紅樓夢》，甚至是動畫片《天外奇蹟》，這些有趣或充滿神祕感、生命力與故事的房屋，曾帶給你什麼感受？

延伸玩法　extension

可用兩張紙分別做好，在步驟⓰未黏貼成書時先組裝成兩層，再貼合。

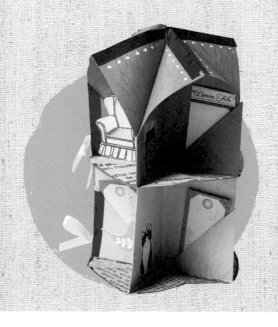

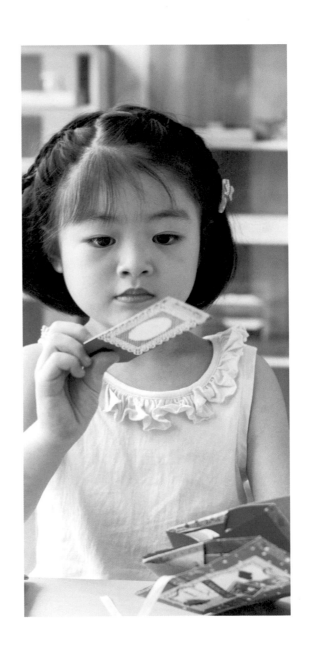

有屋頂的
口袋地板書。
Book with roof

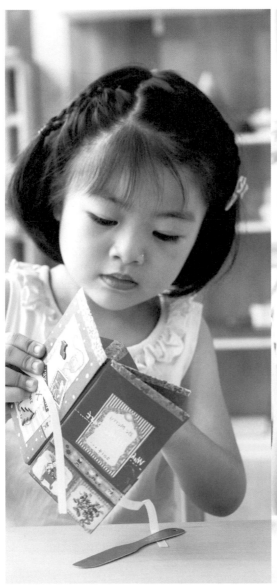
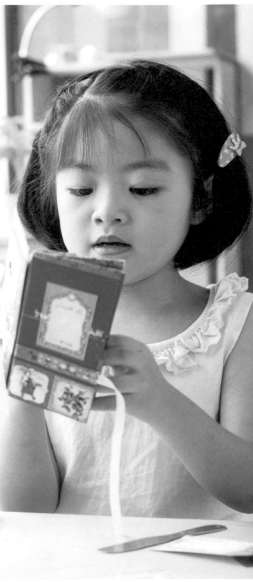

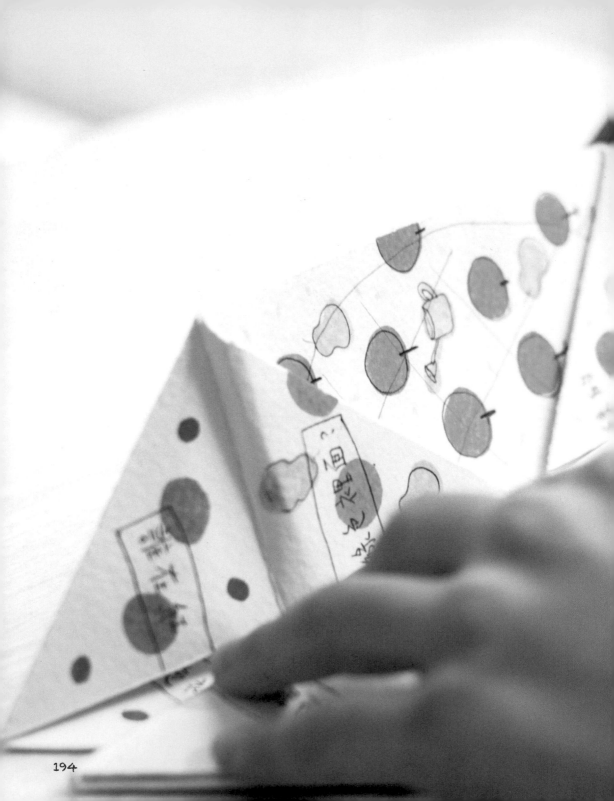

idea **19**

三角摺翻
立體書
Triangle fold

材料與工具 materials

A4 紙一張、剪刀、無水原子筆、
尺、彩繪筆。

做法 how to fold?

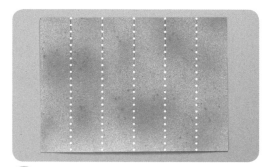

01 紙橫放，如圖摺六等分。每格約5cm寬。

02 四個邊角摺直角。

03 三角底邊從上下各往中間摺，紙再全部打開。

04 以無水原子筆描出圖中藍色虛線。

05 上下兩道橫線處往中間摺。

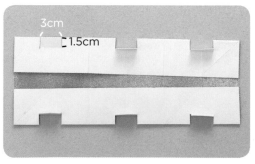

06 依圖示剪出上下共六處，各3cm寬、1.5cm高的缺口，並向上摺一下再翻回。

07 紙全部打開，將圖中上下藍色虛線摺為山線。

08 藍色虛線摺為山線，紅色虛線摺為谷線。

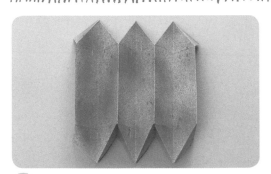

09 摺好後成為船形。

10 將船形收攏平放，最上方頁開口朝右。將第一頁向左翻。

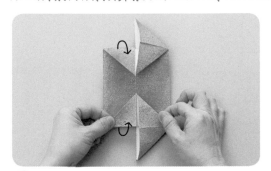

11 將上下三角形部分往中間摺。

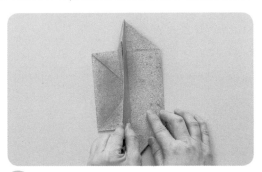

12 然後將右頁往左翻。

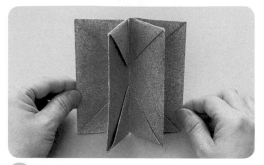

13 繼續重複上述的步驟⑪、步驟⑫,將三個跨頁的上與下全部往中間摺好。

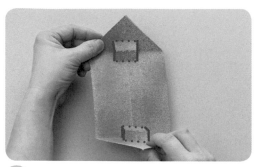

14 翻開上下三角,依圖示將剪開處摺出山線與谷線。

15 每個跨頁的上下三角形翻開,皆有凸出的箱形立體,在凸出處貼上圖案。

16 書背以紙膠帶黏貼固定。

17 三角摺翻立體書完成圖。

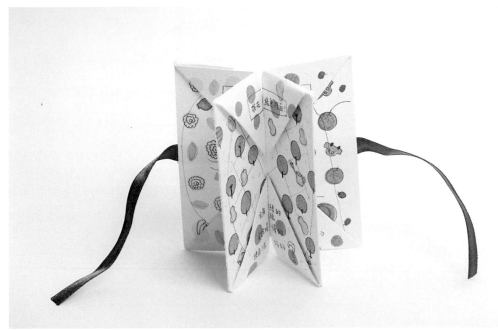

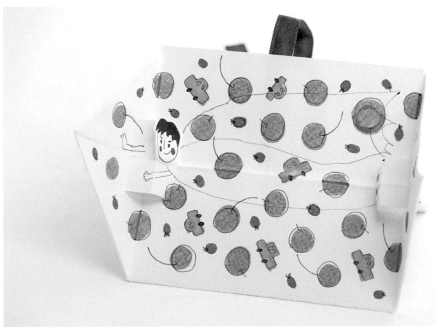

平面展開結構

- - - -	山線	—— 切割線
- - - -	谷線	

正面

背面

1. 《猜一猜商店》：選定四家商店，取個有創意且具猜謎效果的店名，但不明說它賣什麼？比如：「進來涼商店」。在上下翻開處，將此店賣的物品貼於立體凸出處，並簡要說明。

2. 《樹上樹下找一找》：在每一頁畫一棵樹（可選不同的樹種），依其特性，在上與下頁的翻開處，畫出會生活在這種樹的樹上與樹下（或土裡）的動物或其他生物。

3. 《雙重考慮》：選出三件日常生活中，常讓你覺得猶豫不決的事，比如放學後先寫功課還是先玩；將兩種不同選擇的優缺點寫在上下翻開處。

延伸玩法 extension

在步驟❻時，如不剪缺口，每頁三角摺翻處便是夾子，可夾住另一張卡片式內頁。

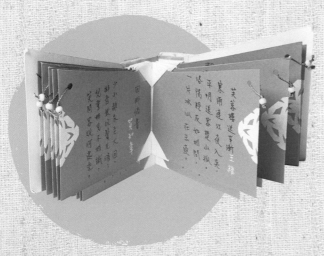

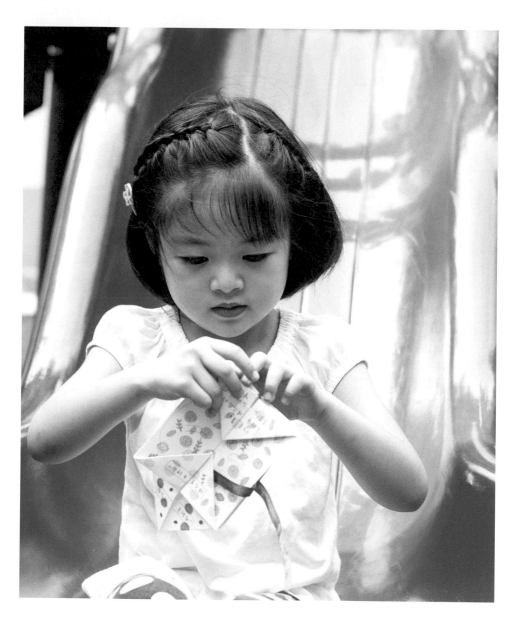

三角摺翻立體書。
Triangle fold

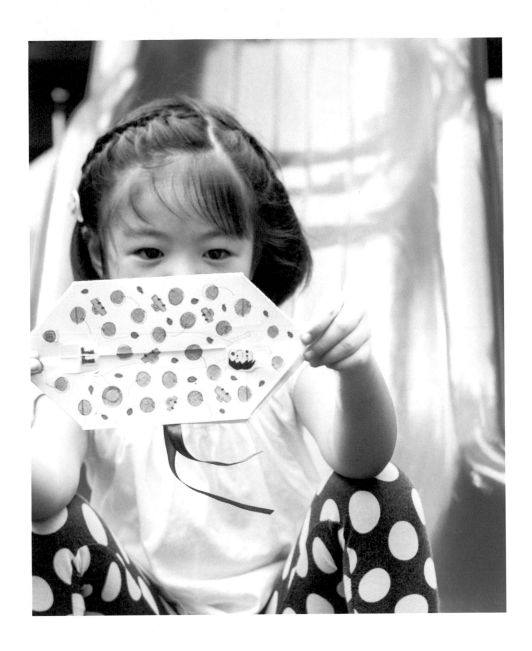

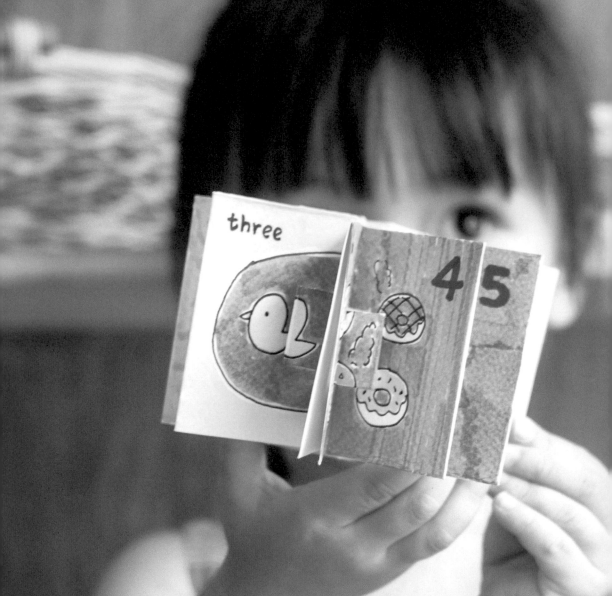

穿書衣的
迷你立體書
Mini pop-up book
with dust jacket

材料與工具 materials

八開圖畫紙一張、美工刀、
白膠、彩繪筆。

01　紙橫放，上下對摺割成兩張長條。一長條做迷你書，另一張長條再剪成二小張，可做成兩張書衣，更換用。

02　做迷你書的紙橫放，摺出十六等分。

03　在圖中五個跨頁處畫立體圖案（初次創作可畫對稱圖），上方兩個圖須倒立。

04　將立體圖案的上下（標紅線處）割開，圖的左右兩側不割。

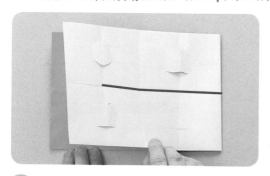

05　紙右往左對摺，割開紅線，再打開。

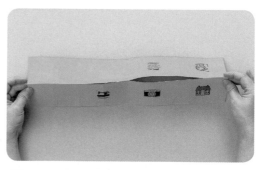

06　紙上往後對摺。

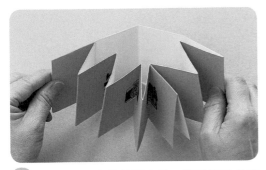

07 由左至右先谷線再山線，摺出圖示的書頁。

調整讓書頁整齊

08 對齊書頁。

封底

封面 →

09 最後一頁往右前摺，當作封底。封底會較全書短。

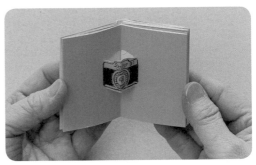

10 將五頁立體圖的左右兩側以谷線摺，中央為山線，圖會往前凸出。

書衣做法

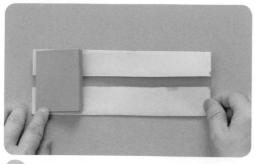

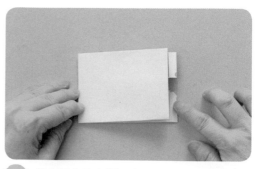

01 書衣紙橫放，上下各往中間摺出與書同高度，可略比書上下各多約0.1cm。

02 書衣紙左往右摺，空0.8cm，左邊壓好摺線，再打開。

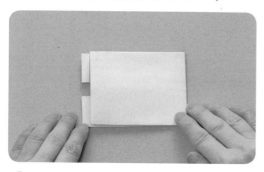

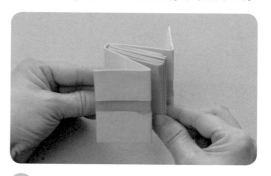

03 書衣紙右往左摺，空0.8cm，右邊壓好摺線，再打開。

04 書放入書衣內，將封面與封底紙各往外摺到與書同寬。

05 拿開書，將封面與封底紙各往內摺。

06 將書的最前與最後一頁，套入書衣內摺處裡面，完成。

完成書體約為 5X7cm

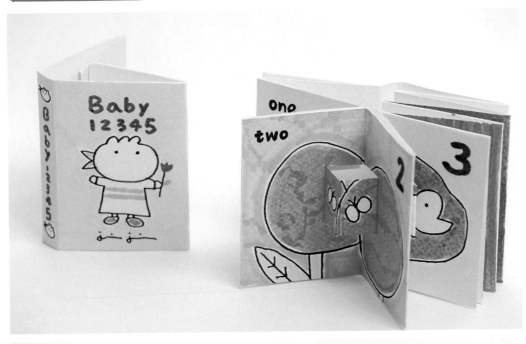

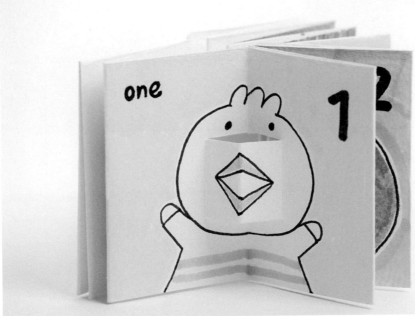

正面

	山線	——— 切割線
	谷線	

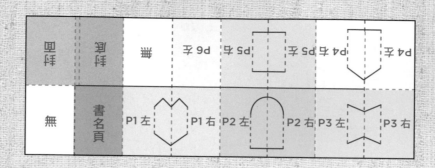

封底	封底	無	P6 右	P4 右 P5 左	P5 右 P6 左	P4 左
無	書名頁	P1 左	P1 右	P2 左	P2 右 P3 左	P3 右

背面

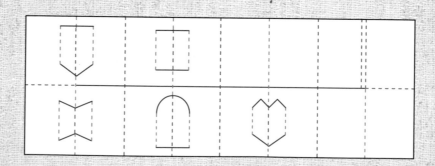

what to write?

1. 《一本書的故事》：你知道書是怎麼做出來的嗎？書店裡的每一本書，仰賴許多人努力，才得以上架等待被閱讀。你知道一本書的工作人員有哪些嗎？試著依照順序，寫出一本書的誕生史。比如：[步驟1] 作家有靈感，寫下一個故事。[步驟2] 出版社開始編輯……。

2. 《我的流水帳》：試著記錄一週來每天發生哪些有趣的、印象深刻的事，把重要的代表物畫出來，呈現在立體凸出處。

3. 《小小英文字母書》：每一頁可寫二個英文字母，練習一下字母可以拼出哪些英文單字？比如：A is for Apple，B is for Baby 等。

延伸玩法 extension

可做兩件書衣，視心情替換，像為書本穿上不同的外套。

穿書衣的迷你立體書。
Mini pop-up book with dust jacket

家庭與生活　BKEEF018P

一張紙做立體書

作者	王淑芬	
插畫	陳怡今、NIC 徐世賢	
責任編輯	陳佳聖、廖薇真	
攝影	王文彥、鄒保祥	
美術設計	東喜設計　　　　行銷企劃　林育菁	

天下雜誌群創辦人　殷允芃
董事長兼執行長　　何琦瑜
媒體產品事業群
總經理　游玉雪
總監　李佩芬
版權專員　何晨瑋、黃微真
出版者　親子天下股份有限公司
地址　台北市 104 建國北路一段 96 號 4 樓
傳真　（02）2509-2462
電話　（02）2509-2800
網址　www.parenting.com.tw
讀者服務專線　（02）2662-0332
　　　　　　　週一～週五：09:00-17:30
讀者服務傳真　（02）2662-6048
客服信箱　bill@cw.com.tw
法律顧問　台英國際商務法律事務所・羅明通律師
製版印刷　中原造像股份有限公司
總經銷　大和圖書有限公司　電話：（02）8990-2588
出版日期　2015 年 8 月第一版第一次印行
　　　　　2022 年 5 月第一版第十四次印行
定價　380 元　　　書號　BKEEF018P
ISBN　978-986-92013-3-9（平裝）

訂購服務：
親子天下 Shopping：shopping.parenting.com.tw
海外・大量訂購：parenting@cw.com.tw
書香花園：
台北市建國北路二段 6 巷 11 號　電話（02）2506-1635
劃撥帳號│ 50331356 親子天下股份有限公司

感謝場地提供：

ivy's house life

ivy's house life 親子空間 提供 0 ～ 3 歲蒙特梭利環
境，讓孩子體驗動手做的樂趣，體驗和其他孩子互動，
進而認識自己並學習溝通。這裡，媽媽們可以互相交
流，有專業幼教人員引導孩子學習並提供親子諮詢。另
有提供健康食材的親子餐點及嬰幼兒教具！FB：www.
facebook.com/ivysspace（02-25148123）

國家圖書館出版品預行編目（CIP）資料

一張紙做立體書 / 王淑芬 著
-- 第一版 . -- 臺北市：親子天下，2015.08
214 面；17x21 公分 . --（家庭與生活；BKEEF018P）
ISBN 978-986-92013-3-9（平裝）
1. 勞作　2. 工藝美術
999　　　　　　　104012413

立即購買 >